名畫饗宴 100

# 藝術中的孩子

## Children in Art

U0042396

藝術家

# 從圖像發現美的奧祕

　　西方評論家將文藝復興之後的近代稱為「書的文化」，從 20 世紀末葉到 21 世紀的現代稱作「圖像的文化」。這種對圖像的興趣、迷戀，甚至有時候是膜拜，醞釀了藝術在現代的盛行。

　　法國美學家勒內・于格（René Huyghe）指出：因為藝術訴諸視覺，而視覺往往渴望一種源源不斷的食糧，於是視覺發現了繪畫的魅力。而藝術博物館連續的名畫展覽，有機會使觀眾一飽眼福、欣賞到藝術傑作。圖像深受歡迎，這反映了人們念念不忘的圖像已風靡世界，而藝術的基本手段就是圖像。在藝術中，圖像表達了藝術家創造一種新視覺的能力，它是一種自由的符號，擴展了世界，超出一般人所能達到的界限。在藝術中，圖像也是一種敲擊，它喚醒每個人的意識，觀者如具備敏銳的觀察力即可進入它，從而欣賞並評判它。當觀者的感覺上升為一種必需的自我感覺時，他就能領會繪畫作品的內涵。

　　「名畫饗宴 100」系列套書，是以藝術主題來表現藝術文化圖像的欣賞讀物。每一冊專攻一項與生活貼近的主題，從這項主題中，精選世界名「畫」為主角，將歷史上同類主題在不同時代、不同畫家的彩筆下呈現不同風格的藝術品，邀約到讀者眼前，使我們能夠多面向地體會到全然不同的藝術趣味與內涵；全書並配合優美筆調與流暢的文字解說，來闡述畫作與畫家的相關背景資料，以及介紹如何賞析每幅畫作的內涵，讓作品直接扣動您的心弦並與您對話。

　　「名畫饗宴 100」系列套書的出版，也是為了拉近生活與美學的距離，每冊介紹一百幅精彩的世界藝術作品。讓您親炙名畫，並透過古今藝術大師對同一主題的描繪與表達，看看生活現實世界，從圖像發現美的奧祕，進一步瞭解人類的藝術文

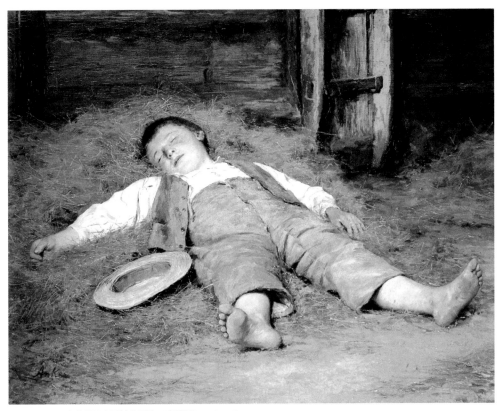

安克爾　在乾草堆上睡著的男孩　油彩畫布　50×70cm

化。期盼以這種生動方式推介給您的藝術名作，能使您在輕鬆又自然的閱讀與欣賞之中，展開您走進藝術的一道光彩喜悅之門。這套書適合各階層人士閱讀欣賞與蒐存。

　　《藝術中的孩子》精選世界各國藝術家以嬰兒、兒童和青少年為主題的一百幅名畫，從 16 世紀德國肖像畫家小霍爾班的〈愛德華六世兒時像〉到 2003 年澳洲藝術家榮·穆克的雕塑作品〈嬰兒頭像〉，栩栩如生地描繪如天使般無邪的孩子、四處搗蛋作怪的頑童、有著紅撲撲臉蛋的可愛寶寶、衣著襤褸的窮人家兒童或貴氣十足的皇室孩子……，我們既看見了各種表情和動作的孩子群像，也見識了各個時代、潮流、文化和個人特質所賦予作品的不同表現力，讓我們得以欣賞出自名家巨匠筆下的藝術之美。

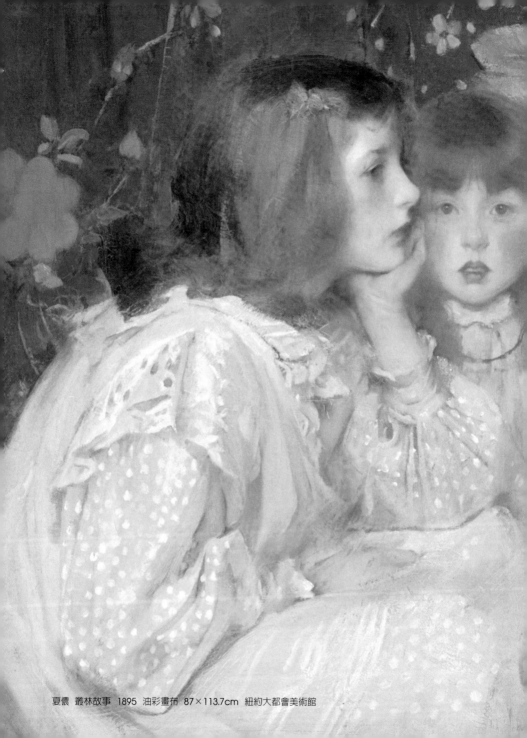

夏儂　叢林故事　1895　油彩畫布　87×113.7cm　紐約大都會美術館

藝術中的孩子
名畫饗宴100
Children in Art

# 目次

PLATE I

# 小霍爾班（Hans Holbein the Younger, 1498-1543）
## 愛德華六世兒時像

約 1538 年
油彩木板
56.8×44cm
華盛頓國家畫廊

　　這是一幅小王子愛德華六世的肖像。當時他年僅一歲，從其穿著打扮，大約就能推測出他出身的不凡吧？小王子戴著插鴕鳥羽毛的紅色天鵝絨帽子，身穿金、紅相間的華麗服裝，左手抓著一個搖動時會發出聲響的玩具，聊表兒童身分；右手姿勢卻已具國王打招呼的架式了。畫面下方則以一首拉丁詩，言明畫中小孩的身分，說他長得很像父親。以前照相機尚未發明，想要留影紀念，就只能委請畫家來畫肖像，歐洲王室因而流行有專屬的宮廷畫家。

　　此畫作者小漢斯・霍爾班，是 16 世紀一位有名的德國肖像畫家，最早跟從父親習畫，美術史上為了區分方便，就稱爸爸是老漢斯・霍爾班，兒子是小漢斯・霍爾班。

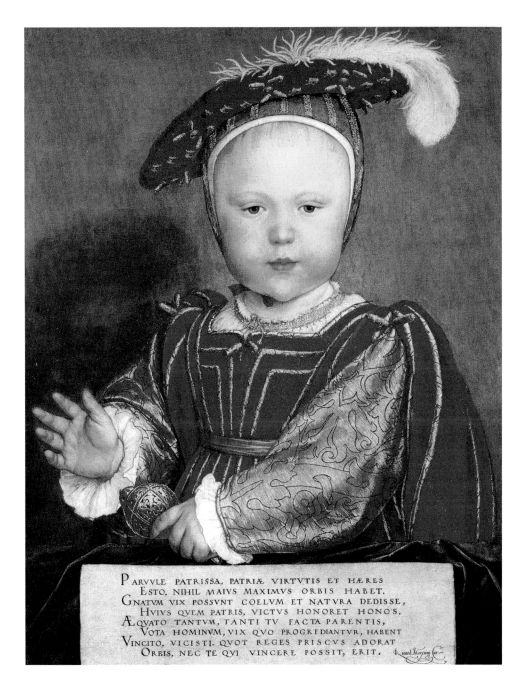

PARVVLE PATRISSA, PATRIÆ VIRTVTIS ET HÆRES
 ESTO, NIHIL MAIVS MAXIMVS ORBIS HABET.
GNATVM VIX POSSVNT COELVM ET NATVRA DEDISSE,
 HVIVS QVEM PATRIS, VICTVS HONORET HONOS.
ÆQVATO TANTVM, TANTI TV FACTA PARENTIS,
 VOTA HOMINVM, VIX QVO PROGREDIANTVR, HABENT
VINCITO, VICISTI. QVOT REGES PRISCVS ADORAT
 ORBIS, NEC TE QVI VINCERE POSSIT, ERIT.    Euard. Morysini car~

PLATE　2

# 提香 (Titian, 1488-1576)
## 克萊莉莎・史特洛茲肖像

1542 年
油彩畫布
115×98cm
柏林國立美術館

　　提香是義大利畫家,也是威尼斯畫派的著名代表人物。他在肖像畫、宗教畫和神話題材的繪畫表現上都有驚人的成就。提香筆下女性的柔美和男子的雄健,以及對油畫色彩的創新或發展,都成為難以超越的典範,並直接影響到後來普桑和魯本斯等一代大師。

　　本書是提香少見以兒童為主題的油彩畫,描繪一個穿白色衣裳可愛的女孩,身上佩戴首飾與小狗在一起。提香說過:「使人物美的不是明亮的色彩,而是好的素描。」這幅女孩與狗的畫像,正好是一個範例。在平凡的主題中,可以看到提香素描的工夫,他把對象描繪的栩栩如生。同時,女孩微微向右傾斜的身體、桌子下側的淺色雕刻,以及從桌面垂到地面的酒紅色絨布,引導觀者視線往右下方移動,因而產生了此畫「靜中帶動」的感覺。

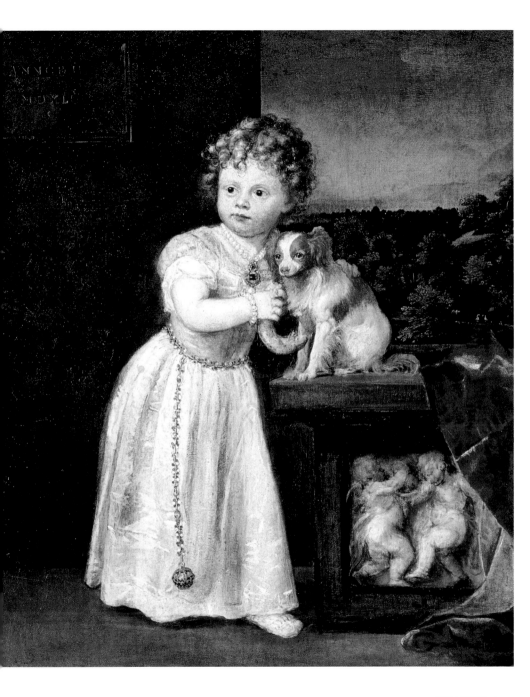

PLATE 3

# 黎貝拉（Jusepe de Ribera, 1591-1652）
## 跛腳男孩

1642 年　油彩畫布
164×92cm　巴黎羅浮宮

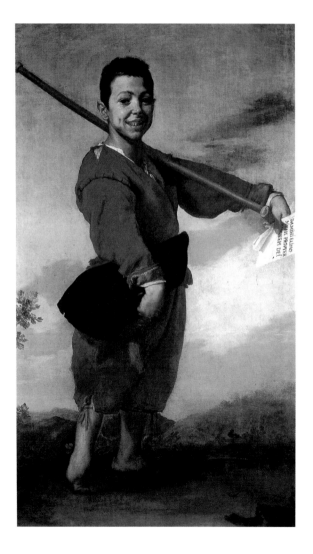

這張畫為 17 世紀西班牙代表畫家黎貝拉的佳構。畫中男孩揹著枴杖，手裡拿了張紙，紙上用拉丁語寫著：「為了上帝之愛，請給我生活目標。」原來這是一張乞討許可證，有了它，男孩就可以在那不勒斯的街上乞討，不被驅趕了。黎貝拉栩栩如生地抓住了男孩得意洋洋的神氣，他站在一片蔚藍天空前，露出不整齊的黑牙開心地笑著，天真的模樣和一個普通小男孩沒有兩樣。

出生於西班牙的黎貝拉，很早就離開家鄉到義大利習畫，起先在羅馬，1616 年搬到那不勒斯後，就再也沒有離開。他在 1620 年代末嶄露頭角，為貴族和教堂畫了不少畫，雖然一生中多半時間都待在義大利，但他的畫在西班牙仍頗受歡迎，在牟里尤、維拉斯蓋茲等畫家的作品上也可看見他的影響。

黎貝拉的初期繪畫風格一般被歸類為卡拉瓦喬派（Caravaggisti），這張畫則是他脫離那種畫面幽沉、明暗對比強烈作風，朝向較明亮畫面邁進的成熟期作品。值得一提的還有此畫的視角略從下往上揚，讓這個出身低微的小男孩也能顯現出君王般的氣度來。

PLATE 4

勒南（Antoine Le Nain, 1588-1648）

玩牌的孩子　　1643年　油彩畫布　30.3×38.8cm　柏林國立美術館

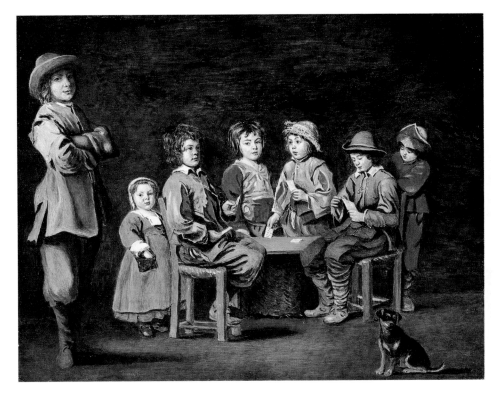

　　安東尼·勒南是法國17世紀上半葉寫實主義代表畫家，出生於拉昂（Laon），後搬到巴黎居住。創作多以描繪貧苦農民的生活為題材，充滿生活情趣，人物雖多半為靜態、肖像式的，卻常表現出一種莊嚴肅穆的美。

　　他還有兩個弟弟：路易·勒南與馬修·勒南，也都是畫家，因為三人作畫通常只簽勒南的名字，後人很難分辨作品到底是誰畫的，因而統稱他們為勒南三兄弟。

　　〈玩牌的孩子〉由安東尼·勒南所作，描繪幾個孩子在玩撲克牌的場景，有人站立、有的坐著，但他們的表情似乎各自凝立、沒有交集，尤其右方的小狗與左方特大號的男孩更像是域外的角色；可是這幅畫作整體觀之，依然給人一種質樸美感，加上色調統一、層次分明，細看後往往產生一種弔詭的異趣。

PLATE 5

# 林布蘭特

Harmens van Rijn Rembrandt,
1606-1669

## 桌前的提杜斯
---

1655 年
油彩畫布
77×63cm
鹿特丹凡布寧根美術館

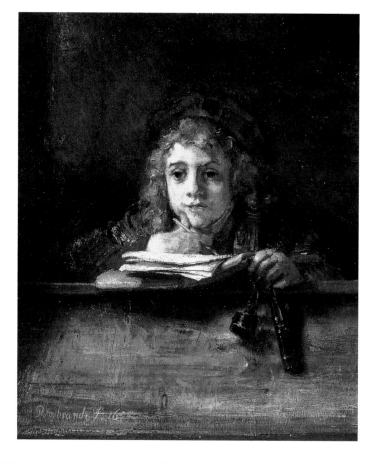

宛如法官一般、坐在高高講台後面沉思的少年，年紀約莫才十四歲，他是 17 世紀荷蘭繪畫大師林布蘭特第四個兒子提杜斯（Titus）；在提杜斯出生後不到一年，母親就過世了。此畫中，男孩在晶亮光線的烘托下，半張臉明亮，半張臉浮現出光影，表情有些憂鬱。而被桌緣一分為二的畫面，下半幅僅以筆觸、色線來呈現桌子側面木板上的紋路，簡素之中，卻呈現

了林布蘭特不同凡響的深厚畫工。

擅長描繪理想光影的林布蘭特，有光影魔術師及繪畫明暗之祖的美譽。當我們欣賞他的作品時，特別容易受到其中獨特氛圍的感動，他過世後留下大約六百幅油畫、三百幅版畫，以及兩千張素描，如此龐大的創作量，證明其一生的勤奮及不懈的努力。

PLATE 6

牟里尤

Bartolomé Esteban
Murillo, 1617-1682

少年與狗
————————

1655-60 年
油彩畫布
70×60cm
聖彼得堡國立冬宮美術館

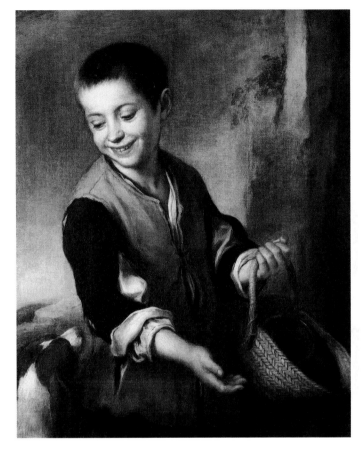

　　牟里尤為西班牙巴洛克時期最著名的畫家之一，恬靜可人的畫風，讓他不到而立之年就嚐到了成名的滋味。牟里尤一生多在家鄉塞維爾（Seville）活動，受同時代的畫風影響，他的畫起初走寫實路線，後來逐漸發展出優雅嫻靜的貴族風格。1645 年他為塞維爾一間修道院所繪系列畫作，因而名聲大噪，讓他從此成為教堂與修道院競相委託的畫家，在歐洲遠近馳名的程度，一直到 18 世紀都未稍減。

　　雖說以聖經主題聞名，牟里尤也善於捕捉其同時代日常生活的景象；街上的乞丐、吃甜瓜的小男孩、賣花女、相依偎的祖孫，都在他的寫實描繪下活靈活現起來，小孩和女人更是其拿手項目。這張描繪一個男孩轉頭對著小狗笑的畫作，就細膩捕捉了男孩率真的一面。

PLATE 7

# 維拉斯蓋茲

Diego Rodriguez de Silva Velazquez,
1599-1660

## 宮廷侍女

1656 年
油彩畫布
318×276cm
馬德里普拉多美術館

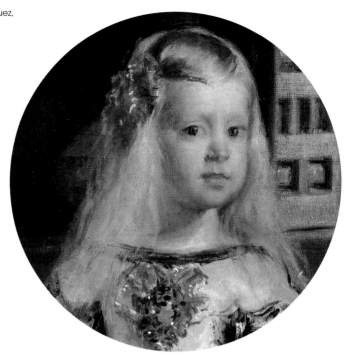

　　維拉斯蓋茲是 17 世紀西班牙最偉大的宮廷畫師，雖然他的作品常是奉命而為，要替國王或是貴族王室畫像，但他高超的繪畫才能及精到的觀察力與技巧，終不能淹沒在平凡的肖像畫之中，他藉著深刻筆觸、美妙構圖，使作品充滿了生命力與動人的情節，讓後代的大師們佩服不已。

　　〈宮廷侍女〉正是他最具代表性的一幅畫作，此畫結構精彩而複雜。從觀眾的角度看，似乎此畫的主角應是中間盛裝的瑪格麗特小公主，幾個宮女正在哄著她；但從左邊畫家（持調色盤者）的表情及大畫布的位置顯示：所畫人物應是在觀眾位置的國王夫婦，國王夫婦並沒有出現在畫面上，但可以從畫面正中鏡子的反射身影看到。再來，後端明亮的階梯上還出現一位大臣，他也望著國王或是觀畫者。

　　這幅畫誕生已有三百多年了，望著它，觀眾似乎也變成了被視者，我們都不自覺地走入了維拉斯蓋茲設計好的時空裡！

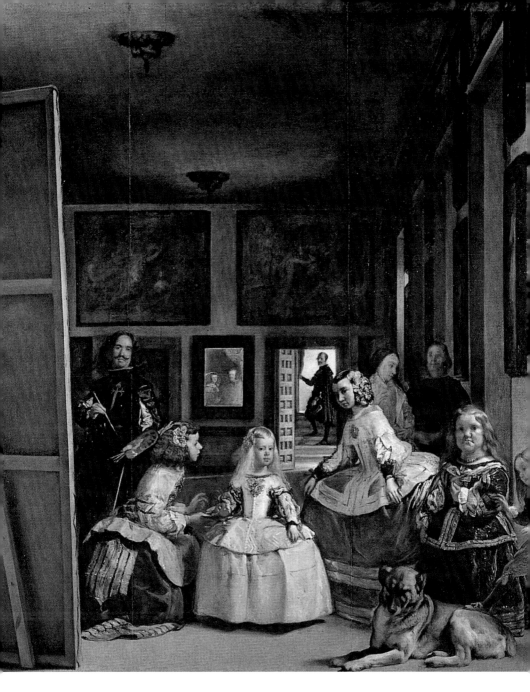

PLATE 8

# 安德里尼斯
José Antolínez, 1635-1675

## 少女肖像　1660年　油彩畫布　58×46cm　馬德里普拉多美術館

長期以來，在普拉多美術館裡，這幅梳著辮子的女孩畫像被以為是維拉斯蓋茲的作品，直到1971年，才被藝術史學家安格羅（Diego Angulo Iñiguez）認定為是由畫家荷塞·安德里尼斯所畫。安德里尼斯是一位西班牙巴洛克典型的宗教畫家，創作過一些風俗畫及肖像作品。他所作的肖像畫，通常具有特異的趣味。

此畫中女孩的臉孔清純無邪，泛著宗教畫中天使般聖潔的表情。畫家用了深淺茶褐、薔薇粉、洋紅，再加上銀白灰色，粧點出整幅畫面的輕重層次感及暖意。其實這種茶褐色調頗難掌控，在繪畫中是不易討好的顏色，但安德里尼斯卻運用得非常高妙，使這幅17世紀創作的肖像畫，在隔了幾個世紀的今天來看，依然鮮活生動。

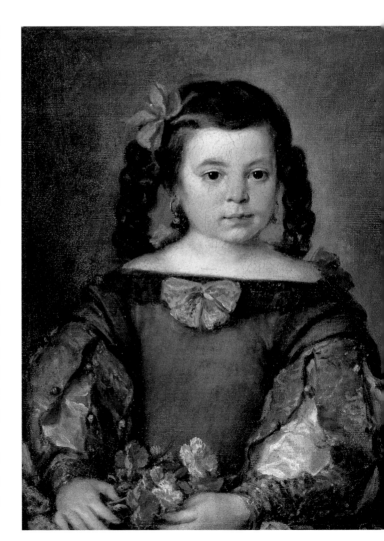

PLATE 9

華鐸（Antoine Watteau, 1684-1721）

## 伊麗絲舞蹈　1716-18 年　油彩畫布　97×116cm　柏林國立繪畫館藏

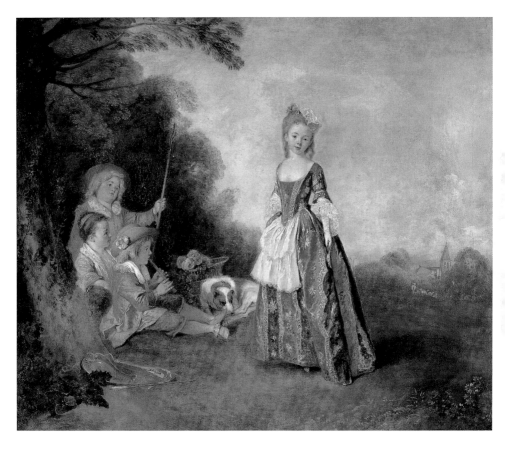

華鐸是 18 世紀法國洛可可美術風格的代表畫家之一。〈伊麗絲舞蹈〉是華鐸以兒童為題材的油畫，站在畫面中央的少女，像是正要配合身旁吹笛男孩的樂音開始跳舞，她的表情及姿態透露出早熟的風情。此畫中舞蹈少女伊麗絲（Iris）是希臘神話中的彩虹女神，寓意日出的朝陽。畫中少女多彩的衣服，暗示出陽光的照射；而在野外演奏起舞，樹下放置著盾牌，並畫出一支箭，也富有愛的含意。

純真無邪，而又洋溢自然詩情，常是華鐸繪畫的特徵。

PLATE 10

# 藍克（Jean Ranc, 1674-1735）
## 兒時的卡洛斯三世

1724 年
油彩畫布
145.5×116.5cm
馬德里普拉多美術館

　　尚‧藍克是 17 至 18 世紀的法國畫家，為皇家美術學院的會員。1722 年受西班牙菲立普五世邀請，到馬德里為王室及貴族畫肖像。其畫風具法國宮廷美術的傳統，為嚴格的古典主義與理想化的描繪手法。

　　圖中的卡洛斯三世，當時才八歲，為菲立普五世與第二任妻子所生，他 1759 年統治西班牙，對 18 世紀後期西班牙的諸多改革具有啟蒙作用，並對馬德里的都市計畫建樹頗多。

　　這幅由藍克所畫的〈兒時的卡洛斯三世〉，不但描繪得精緻貴氣，而且充滿皇室高雅的情調。我們可從男孩本身的服裝刺繡及髮型，再看到家具、絲絨、花插、鸚鵡等配件，來遙想當年王室的品味與時代風格。

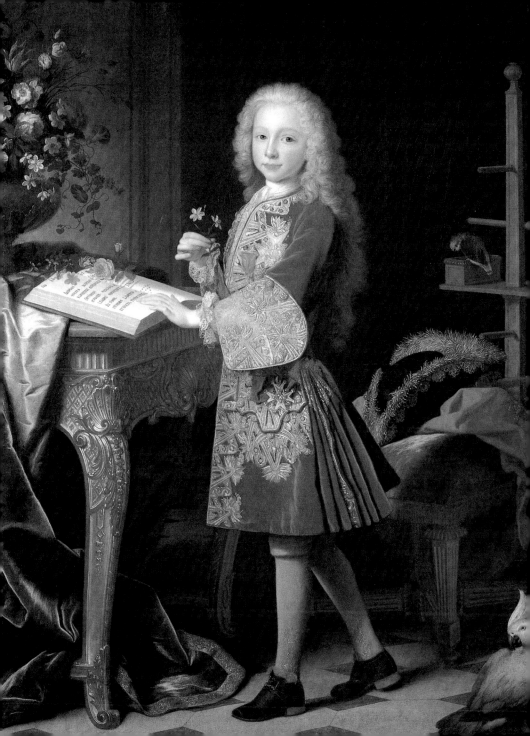

PLATE II

夏爾丹〔Jean-Siméon Chardin, 1699-1779〕

年輕教師

約 1735-36 年　油彩畫布
61.6×66.7cm　英國倫敦國家畫廊

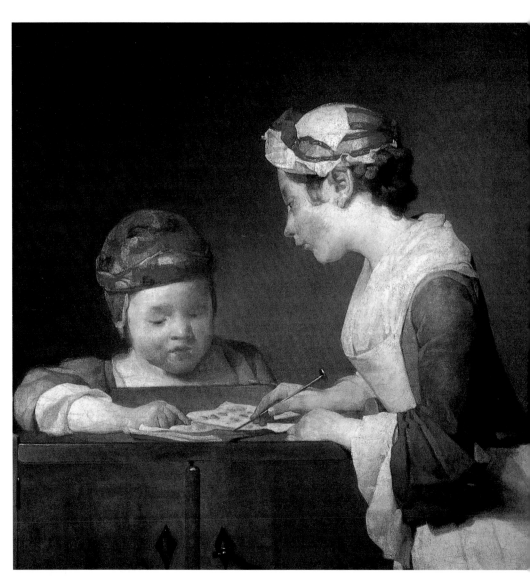

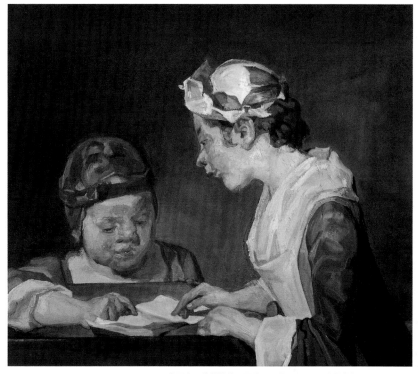

盧西安・佛洛依德　再繪夏爾丹　1999　油彩畫布　52.7×61cm

夏爾丹是 18 世紀的法國畫家。他繪畫的歷程先是自學，之後跟著幾位歷史畫家當過學徒，由於畫作〈鰩魚〉、〈自助餐〉獲得好評，被接納為皇家繪畫和雕塑學會的成員，之後作品經常在沙龍展出，晚年終於成為皇室的首席畫家。

夏爾丹喜歡描繪室內靜物、兒童畫像或生活中呈現的小題材，但構圖卻異常嚴謹、用色高雅樸實，溫暖的色調十分動人。〈年輕教師〉就是這樣一幅單純、溫雅、接近正方形的三角

構圖佳構，畫中祥和的光線從左方射來，呈現淡淡的影子、甜蜜的膚色，加上師徒兩人帽巾上協調的酒紅色澤，使無聲的畫面裡有著凝定的溫馨與同調。

欣賞夏爾丹的後學畫家很多，包括馬奈、塞尚、馬諦斯、勃拉克等大師級畫家，都從其畫作中尋找靈感。1999 年時，連在世畫價最高的英國寫實畫家盧西安・佛洛依德，也重繪夏爾丹〈年輕教師〉一作，取名〈再繪夏爾丹〉，向這位前輩致敬。讀者不妨比較一下二圖的異同。

PLATE 12

凡洛歐〈Carle Vanloo, 1705-1765〉
## 藝術寓言／繪畫、雕刻、建築、音樂

1752-53 年　油彩木板　76×97.7cm×4　倫敦維多利亞與艾伯特博物館

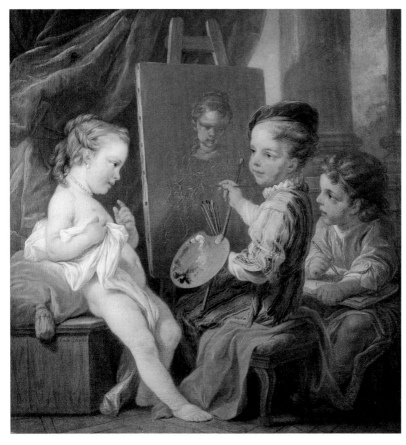

凡洛歐
藝術寓言／
繪畫〈左圖〉
雕刻〈右頁圖〉

　　卡爾‧凡洛歐是 18 世紀的法國畫家。其描繪充滿了愉悅魅力與獨特裝飾趣味。他完成的「藝術寓言／繪畫、雕刻、建築、音樂」系列畫作，與另外二幅〈喜劇〉、〈悲劇〉，成為

1752 年前後，法國龐芭度伯爵夫人新建居城的沙龍門上一系列的裝飾繪畫，這些畫 1753 年在沙龍展出，獲得異常成功。

　　這四幅作品有一項共通的特色，即是描繪兒

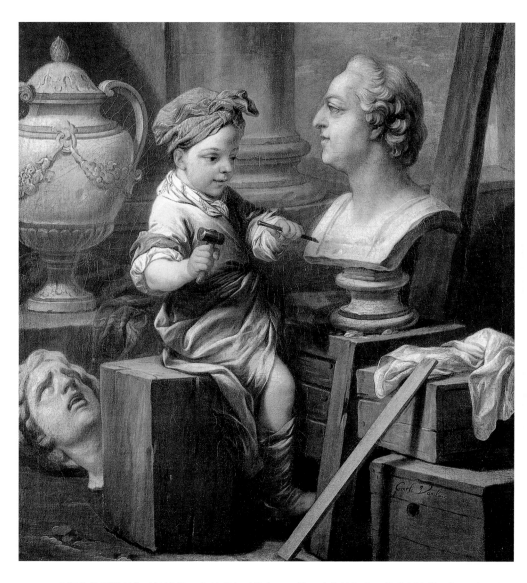

童埋首於藝術創作時的神態，來呈現畫面的寓意。畫中兒童的服裝色彩豐富，是遙想路易十四時代的風格。這系列中有一位少女，描繪意象即帶有美術愛好者龐芭度伯爵夫人的熱情、才能的想像。作雕刻胸像那幅，是以路易十五為對象。而建築與音樂的兩幅，即借建築藍圖與彈琴樂譜的圖像作為象徵。

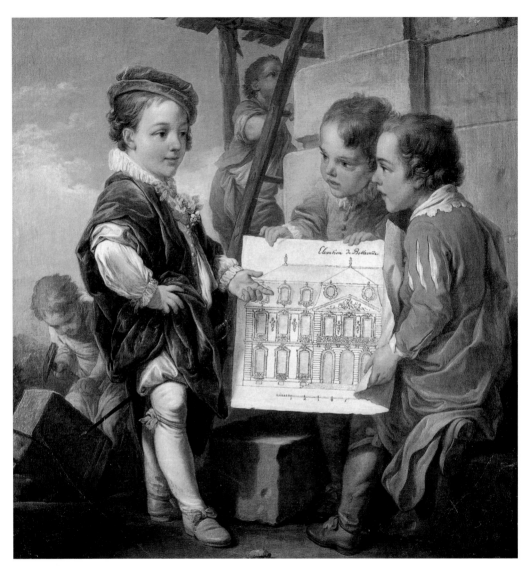

凡洛歐　藝術寓言／建築

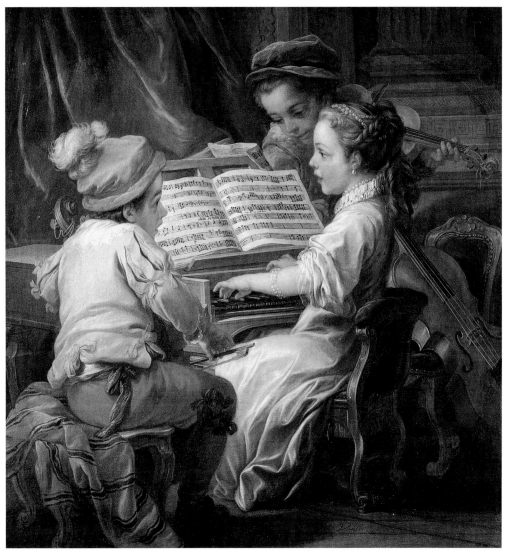

凡洛歐　藝術寓言 / 音樂

PLATE 13

德魯埃（François-Hubert Drouais, 1727-1775）
## 查理十世和妹妹珂蘿蒂德兒時像

1763 年　油彩畫布　129.5×97.5cm　巴黎凡爾賽宮

繼承了父親修伯特・德魯埃（Hubert Drouais）在肖像畫上的天份，德魯埃早露鋒芒，二十八歲那年即成為皇家學院的準會員，次年被召進凡爾賽宮，畫下第一幅宮廷肖像，三十一歲即成為皇家學院的正式會員，從此一帆風順，年紀輕輕就已是法王路易十五時期的首席宮廷肖像畫家。

德魯埃畫過許多 18 世紀的皇親貴族，路易十五的情人龐芭度夫人、杜芭麗夫人、年輕時候的瑪莉皇后、各領域的專家權威等，也都曾請他畫肖像。他擅於用細柔的色彩呈現人物的氣色，尤其擅於描繪在自然場景中的兒童，從這幅以六歲的查理十世和四歲妹妹珂蘿蒂德為對象的畫中，便不難看出原因為何。畫中，兩個小孩有惹人憐愛的粉嫩膚色和紅撲撲的臉蛋，衣著的繁複雕飾、肩帶、蕾絲和光滑的布料等，顯示著兩人的貴族出身，襯景的家畜田野，則表現出當時貴族對田園的喜愛。雖然手法傳統，仍不失為一張出色的肖像畫。

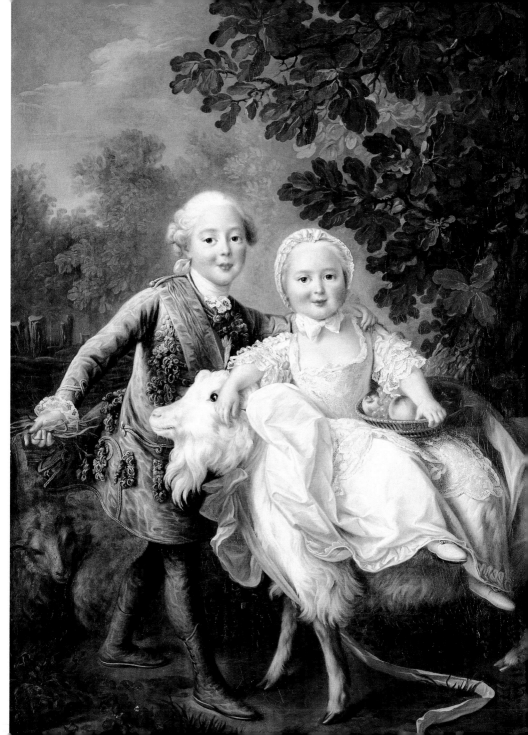

PLATE 14

## 庚斯波羅
Thomas
Gainsborough,
1727-1788

### 追蝴蝶的畫家
### 女兒
———
約 1756 年
油彩畫布
113.5×105cm
倫敦國家畫廊

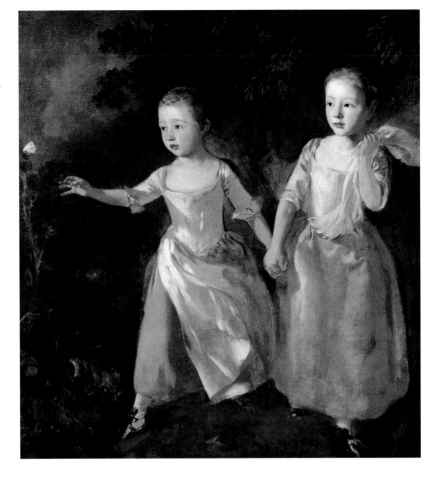

在藝術風格多變的今天，回頭看 18 世紀畫家描繪生活情景的作品，依然能產生共鳴。

英國畫家庚斯波羅，是 1768 年倫敦皇家藝術學院創立會員之一，與雷諾茲（Sir Joshua Reynolds）並稱為英國畫壇雙傑。他畫過許多皇族貴婦的肖像，畫風受到凡·戴克（Sir Anthony van Dyck）的影響，同時也是英國風景畫的開拓者。擅長於高貴、精緻與優雅的人物肖像，以及富於詩意的山水風景。

庚斯波羅作肖像時，善於捕捉住對象的特徵，背景也在輕描淡寫中帶有敘情的理想化效果。〈追蝴蝶的畫家女孩〉是他以兩個女兒為模特兒的畫作，全畫施以黃色暖調子，畫出了兩個小女孩日常生活裡的天真與小幸福。

PLATE 15

# 福拉歌那（Jean-Honoré Fragonard, 1732-1806）
## 女孩在床上逗小狗

約 1775 年　油彩畫布　89×70cm

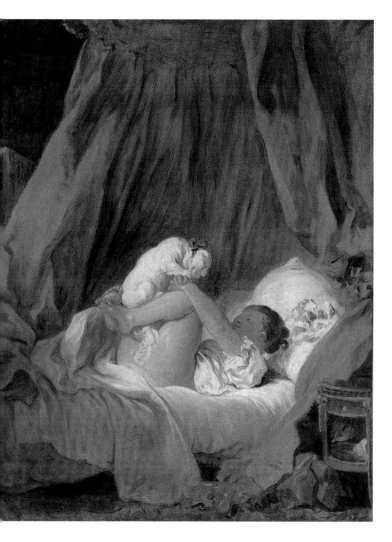

粗獷輕快的筆法、溫暖的棕黃色調，畫家以帳幔圍繞出一個私密的小天地。一個女孩躺在床上，仰頭、將小狗放在翹起的小腿上逗弄著，構圖偏重在畫面下半部，而畫中各種布料的柔軟皺褶，以及小狗長長的捲毛，使這張畫產生一種慵懶、顫動、浪漫的情趣，以致也被視為是一幅充滿陰柔情慾的作品。

這張畫，應該是福拉歌那第二次從義大利遊學歸來後的作品，他喜愛描繪女孩和愛情的畫面，畫中人物充分表現出官能的快樂感與飄逸的情調。

福拉歌那也是 19 世紀美術史上有「浪漫派的獅子」之稱的大畫家德拉克洛瓦非常敬佩的前輩畫家。

PLATE 16

# 福拉歌那
Jean-Honoré Fragonard,
1732-1806

## 好奇的小孩

約 1775-80 年
油彩畫布
16.5×12.5cm
巴黎羅浮宮

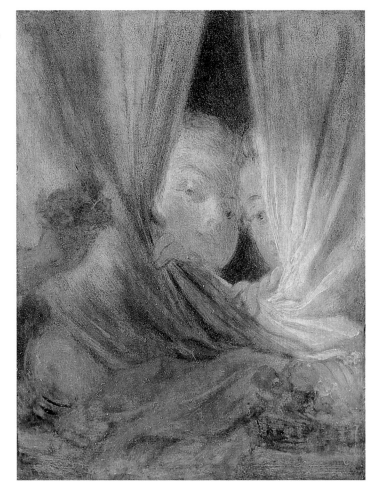

　　福拉歌那與華鐸、布欣，都是 18 世紀法國洛可可代表畫家，但福拉歌那與另外兩人主要的不同之處，在於他能以輕快的筆觸，強烈地描繪出人物的動態感。

　　這張〈好奇的小孩〉誠如前述，很生活化地畫了兩個孩子躲在布幔後面偷偷地向外張望。

　　畫幅中央因小手拉扯，使布幔形成了一個三角形，前景布幔受光，所以層次分明；布幔後面不受光，呈暗黑色調，兩張小臉擠向布幔前各露出局部，成為全圖焦點。

　　此畫小而美，即便是小品之作，也彰顯出大畫家的獨具匠心。

PLATE 17

# 福拉歌那
Jean-Honoré
Fragonard, 1732-
1806

## 扮小丑的男孩

約 1780 年
油彩畫布
59.8×49.7cm
倫敦沃雷斯收藏

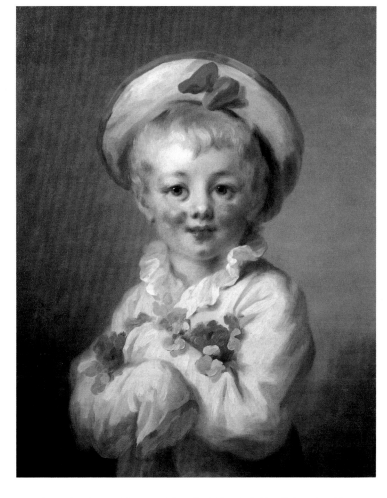

　　法國洛可可時代的代表畫家福拉歌那，喜歡描繪婦女、浴女等風俗畫，同時也畫過很多以兒童為題材的作品。

　　1769 年他與同鄉女子結婚後，畫了不少幸福家庭與孩子的畫作。這幅孩子的肖像畫呈現精緻瓷器的感覺，玲瓏剔透的色澤中泛著溫潤之光。扮成小丑造型的小男孩，頭戴水手藍邊帽，穿著長水袖般的白衣，胸前左右的紅花與兩頰紅雲似的胭脂使他分外可愛，以及大眼珠配上小嘴唇，更顯天真無邪的模樣。

PLATE 18

# 哥雅（Francisco de Goya y Lucientes, 1746-1828）
## 摘水果的男孩

1778 年
油彩畫布
119×122cm
馬德里普拉多美術館

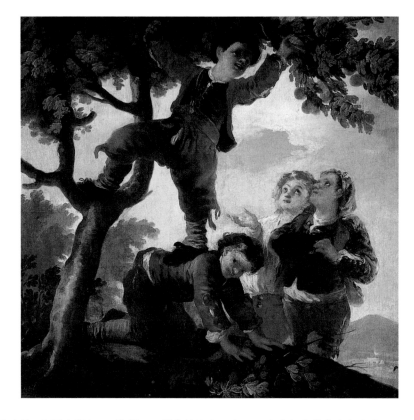

　　一個男孩一腳踏在另一個男孩背上，一腳攀上樹幹，手裡抓著掛滿水果的樹枝正準備摘下，兩個小男孩則在樹下目不轉睛地盯著他——這幅哥雅於他在西班牙皇家纖錦廠任草圖畫師期間的作品，原是為馬德里近郊埃斯科里爾宮（El Escorial）的餐室纖錦裝飾所作的草圖，那時三十二歲的哥雅名聲漸起，他在皇家纖錦廠這五年來所作的數十張草圖，已引起了宮廷對他的注意，在 1780 年代初為數名皇室成員繪製肖像後，四十歲那年正式進入宮廷，三年後就成為首席宮廷畫家。

　　雖然一生多為宮廷服務，哥雅的畫作卻一點也不死板，他的主題活潑多樣、筆觸生動而富想像力，從這張生動畫出頑皮小男孩模樣的畫，則可看出如牟里尤等西班牙巴洛克畫家描繪男孩吃水果的主題，對此時期哥雅的影響。

PLATE 19

# 羅姆尼
George Romney, 1734-1802

## 威蘿比的肖像

1781-83 年
油彩畫布
92.1×71.5cm
華盛頓國家畫廊

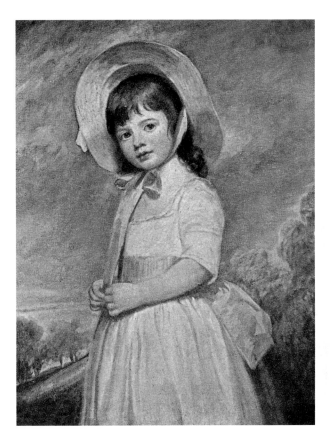

　　粉紅色的緞面腰帶和帽帶，襯托著粉嫩嫩的臉蛋，配上乳白色的裙裝和寬邊軟帽，構成了英國畫家羅姆尼筆下的小女孩圖像。相對於刻畫小女孩的細膩筆觸和粉柔色調，背景大筆刷塗的天空、呈斜角而著色濃郁的排樹，都呈現強烈的對比。背景和主角間的強弱協調，顯示了羅姆尼習自古典大師的構圖技巧。

　　18 世紀下半葉是工業革命鳴笛初響的時期，新富階級為了表示社會身分，紛紛請來畫家為家人畫肖像，羅姆尼身為肖像畫家的名聲，就奠定於這樣的時代背景上。少年時期在父親的櫥櫃工坊裡工作的羅姆尼，至二十一歲時才正式走上繪畫之路，不過名氣很快就攀上巔峰。據說他成畫極快，別人畫一張畫，他可以畫七張，又快又好的畫作品質，讓他在貴冑與新富之中頗受歡迎。據說在二十多年的生涯裡，他共完成了九千張畫。

　　不過不知何故，他的快手並未反映在威蘿比的畫像上。曾有專家用 X 光檢驗出，威蘿比頭上戴著的原來不是一頂寬邊大帽，而是一種幼兒軟帽，只是由於作畫時間長達兩年，畫著畫著小女孩已經六歲、戴不下那種幼兒帽了，於是畫家就為小帽加了寬邊、變成了大帽，好符合小女孩當時的年紀。

PLATE 20

# 哥雅

Francisco de Goya y Lucientes,
1746-1828

## 德 · 蘇尼加畫像

1784-92 年
油彩畫布
127.0×101.6cm
紐約大都會美術館

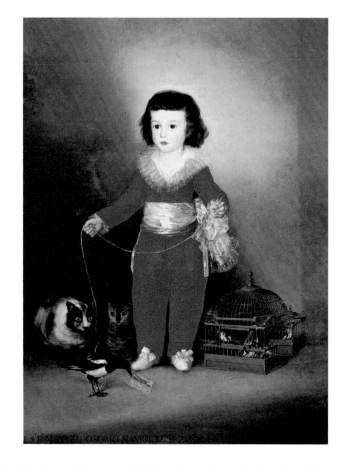

18 世紀西班牙浪漫主義的大畫家哥雅，年輕時就已為宮廷作裝飾畫，他畫出西班牙人日常生活的情景。這時期的作品，顏色大多較鮮艷、明亮，喜歡表現生活中快樂的一面。1792 年，不幸因病而導致耳聾，又碰上拿破崙率領法國軍隊侵略西班牙，哥雅的繪畫開始有了轉變，朝向描繪生活中黑暗的一面。

這幅畫是哥雅受委託畫孩童肖像的早期作品，畫中小男孩是西班牙伯爵的兒子德 · 蘇尼加。他穿了一身紅，領口及腰際有著漂亮的蕾絲和錦緞，鞋子也配成一套，十足貴氣的打扮。

小男孩身旁畫著一些小動物，可能是家裡飼養的寵物。精緻的鳥籠裡有幾隻小鳥，他手中則牽著一隻喜鵲，被虎視眈眈的兩隻肥貓盯著！哥雅在畫面下方簽上德 · 蘇尼加的全名，自己的名字則簽在喜鵲啣著的紙條上。

PLATE 21

雷諾茲
Sir Joshua
Reynolds,
1723-1792

# 小主人黑爾

1788 年
油彩畫布
77×63cm
巴黎羅浮宮美術館

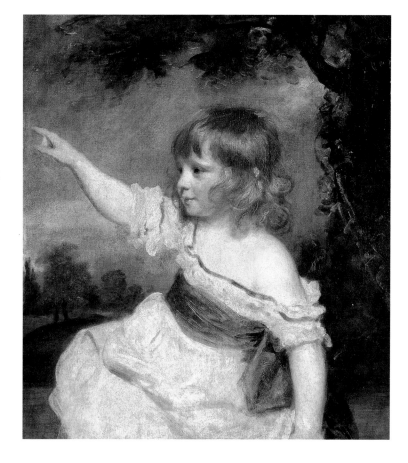

　　雷諾茲是 18 世紀英國著名畫家，1749-1752 年赴義大利遊學，1768 年出任倫敦新設的皇家美術學院首任會長，1784 年成為喬治三世宮廷畫家。在歷史畫、風景畫之外，畫了很多肖像畫。

　　他在皇家美術學院長年採用的美術講義，即從英國肖像畫的傳統出發，得自凡‧戴克的技法，擅長婦女與兒童的肖像畫。

　　這幅天真的兒童畫像，是他所作的理想的孩童像。當時風俗，條件夠好的家庭裡，男孩在四歲以前都穿女孩服裝，畫中霍爾當時才兩歲，一付女孩裝扮，其實他是個男孩。

PLATE 22

# 比奇爵士（Sir William Beechey, 1753-1839）
## 歐蒂家的孩子們

1789 年
油彩畫布
182.9×182.6cm
北卡羅萊納美術館

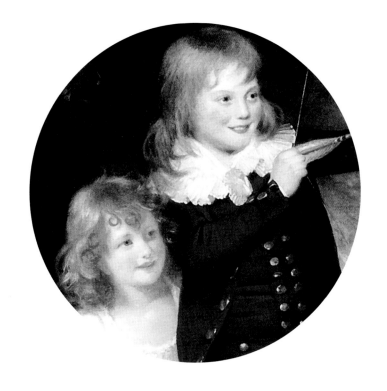

　　威廉・比奇爵士自幼喜歡畫畫，據說因為畫圖常常忘了寫功課，而且課本也被他塗滿了畫。他的家人希望他將來能當成一名律師，常逼他寫一大堆功課。有一天他實在受不了了，就從頂樓逃出去，跑到倫敦去找畫圖的工作。這段故事到底是不是真的？其實並不重要，不過威廉・比奇爵士的確成為一位非常出名的肖像畫畫家了。當時肖像畫家這個行業在英國需求正夯，所以畫家們通常收入甚豐。

　　此畫是英國一位有名的律師，請威廉・比奇爵士畫他的兒子和三個女兒。畫中孩子們華麗的穿著，透露出當時流行的風貌，而圖中人物的安排呈現高低起伏的波浪狀，顯見畫家在布局構圖上的用心。

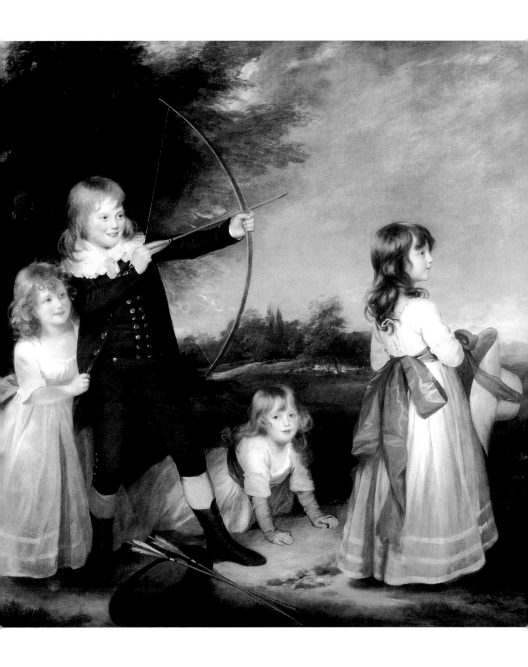

PLATE 23

# 哥雅

Francisco de Goya y Lucientes,
1746-1828

## 小巨人

1805 年
油彩畫布
137×104cm
馬德里普拉多美術館

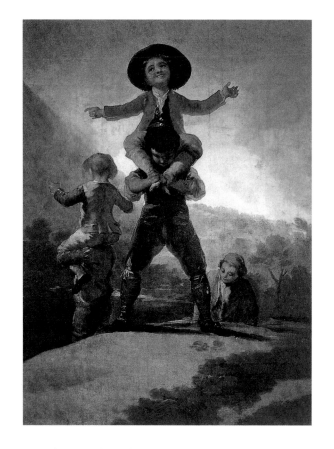

　　繼畫家維拉斯蓋茲、牟里尤之後，哥雅成為西班牙 18 世紀最著名的大畫家。他早年遊學義大利，歸國後 1775 年定居馬德里，開始藝術創作活動。當時卡洛斯三世從德國請來畫家蒙格斯（Anton Raphael Mengs）擔任宮廷畫家，哥雅在他的指導下在王室掛毯工廠畫草圖。1795 年，哥雅出任馬德里聖費南度美術學院校長，1799 年擔任卡洛斯四世的宮廷畫家。

　　這幅以兒童為主題的〈小巨人〉，是哥雅在掛毯工廠時，為帕德宮殿內的皇太子寢室門上壁飾所作的掛毯畫稿。現今藏在馬德里普拉多美術館。此畫描繪一個跨坐在小巨人雙肩上的兒童，頭戴寬邊大帽、身著紅色上衣，伸開雙臂，露出得意的笑容；而圖左背對觀眾也同樣有一組姿態相同的兒童，這可能是當時孩童喜歡的一種遊戲；加上此畫描繪有雲氣流動的天空與遼闊的地面，顯得格外清新、生動，也透露出畫家筆下的率直畫風。

PLATE 24

## 維潔勒布蘭

Elisabeth-Louise Vigée-
Lebrun, 1755-1842

## 少年的肖像

1817 年
油彩畫布
55.2×46.4cm
華府國立女性藝術家美術館

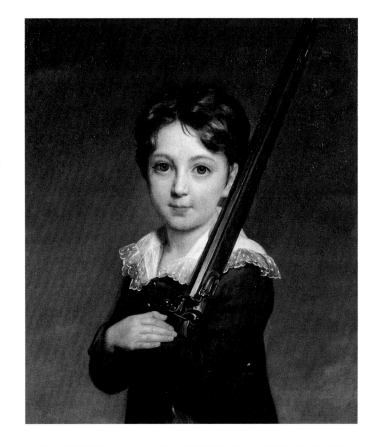

維潔勒布蘭是 1780 至 90 年代法國最著名、畫價也最昂貴的肖像畫家。這位貌美的女畫家曾多次為歐洲各國的王孫貴族畫肖像，華盛頓女性美術館即收藏了她為法國王妃畫的肖像約三十幅。

1789 年法國大革命爆發，維潔勒布蘭逃往義大利，後移居俄國聖彼得堡，這段時間她畫了很多上流社會人物的素描像，直到 1802 年返回法國。晚年她亦專注於肖像畫的創作。

〈少年的肖像〉是她得意的作品，此畫表現出孩子的純真，也顯示出她畫肖像獨特的技巧，維潔勒布蘭描繪孩子的眼睛特別用心，清亮的眼神有活生生的感覺；加上孩子娟秀的臉龐、溫柔的小手，以及透著聖潔光輝的白色蕾絲邊衣領，卻出人意表的有把長槍靠在孩子的肩上，長槍是具威脅性的武器，畫家以這種強烈又隱諱的對比，營造出一股難以形容的魅力。

PLATE 25

# 林内爾 （John Linnell, 1792-1882）

## 最愛的：藝術家孩子的畫像（藝術家三個孩子的畫像：漢娜、伊麗莎白及約翰）

1824 年　水彩纖細畫，繪製於象牙上　10.5×13.5cm　林内爾家族藏

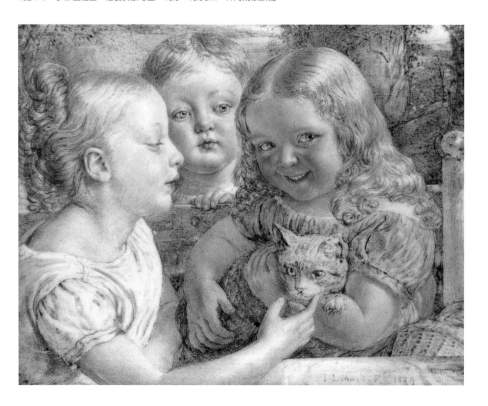

　　林内爾是 18 世紀英國時尚的肖像畫家。這幅是以他的三名子女為對象所繪製的肖像畫。1820 年代，林内爾與喬治・瑞奇蒙（George Richmond）復興纖細畫，欲讓纖細畫達到 16 世紀所有的藝術成就。

　　此圖構圖飽滿，畫家將兩個女兒漢娜、伊麗莎白安排坐在畫面前方的長椅子上，小兒子約翰站在椅子後面，探頭很想加入姊姊們的聚會；尤其抱貓的女兒最開心了，喜悅之情溢於言表，姊姊忍不住用手逗弄著貓咪，分享著喜悅。這幅以三個圓潤的小孩及一隻貓構成的畫面，記錄了生活中的和樂溫馨。而兒童與動物的題材向來就是生動的描繪對象，此畫距今雖有將近兩百年的歷史了，依然呈現著美好的片刻。

PLATE 26

# 克爾斯廷（Georg Friedrich Kersting, 1785-1847）

## 窗邊小孩

1843 年　油彩畫布　68×52cm　德國杜塞道夫美術館

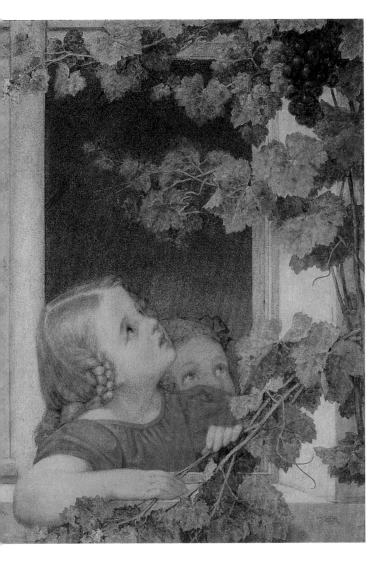

克爾斯廷出身於一個貧困家庭，早年曾加入軍隊、在波蘭擔任繪圖教師，1818 年起成為德國麥森（Meissen）一間畢德麥雅瓷器製造商的首席畫家。

克爾斯廷是德國浪漫主義代表畫家菲特烈（C. D. Friedrich）的好友，兩人一起出遊、一起寫生，菲特烈的畫風對克爾斯廷的影響也甚多；不過，克爾斯廷的作品仍極具個人風格，對室內人物活動的描繪尤其出色。在這類畫作中，人物多半背對著觀者，彷彿未察覺其視線而忙於手中事務，此類描繪讓克爾斯廷的畫作頗具現代氛圍。這幅畫描繪兩個小女孩挨著窗戶抬頭觀望結實纍纍的葡萄，兒童吃水果的主題在 18 世紀畫作中十分常見，而在這畫裡則被賦予了一種居家氣氛。

PLATE 27

## 沙多 (Friedrich Wilhelm Schadow, 1789-1862)
### 畫家的子女

1830 年
油彩畫布
138×110cm
杜塞道夫美術館

　　沙多是 19 世紀德國杜塞道夫畫派（Düsseldorf School）的導師。杜塞道夫畫派是於杜塞道夫美術學院所形成的一種畫風，沙多於 1826 年成為學院的校長，極力推行一種具宗教蘊意的風景畫畫風，於是帶起了 1830 至 1840 年代杜塞道夫畫派的全盛期，並對美國哈德森河畫派（Hudson River School）產生了深刻影響。

　　雖然沙多教育者的名聲始終大過他身為畫家的名氣，但並不代表他的畫毫無可觀之處。在這張〈畫家的子女〉中，沙多的兒女在他細膩的描繪下彷彿化身為一對金髮天使，女兒的白紗和兒子的青衣形成相襯的對比，手上抱著的小白兔也增添了兩人的純真無瑕。可以說，就算這幅畫呈現的不是沙多子女的真實樣貌，至少也表現出了一個父親對子女教養良好的期望。

PLATE 28

古圖爾（Thomas Couture, 1815-1879）
# 洗澡的少女

1849 年
油彩畫布
117×90cm
聖彼得堡國立冬宮美術館

　　這張畫雖名為〈洗澡的少女〉，但我們在畫面上只看見一個脫了衣服的小女孩坐在岸邊，未看到她腳下的水，女孩的身上也未浸濕。有學者認為，這張畫描繪的是少女的純潔，水在畫面上的闕如、女孩未發育的身材、她身邊未被咬過的蘋果、白衣和十字架等，都有一種貞潔的象徵意味。

　　古圖爾曾先後在巴黎工藝美術學校與高等美術學院求學，1837 年獲得羅馬獎（Prix de Rome）銀獎，以後便固定在沙龍展出歷史畫作。雖然為學院出身，但古圖爾對巴黎的學院體制極為不滿，曾經著書一表心跡，也不進入學校授課，而他明亮的用色，也與當時的沙龍繪畫十分不同。儘管如此，另闢蹊徑並未令他感到寂寞，他在校外自行開設課程，吸引了許多學生，馬奈、夏凡納、范談－拉突爾等人都曾經向他習畫，為當時頗受敬重的名師。

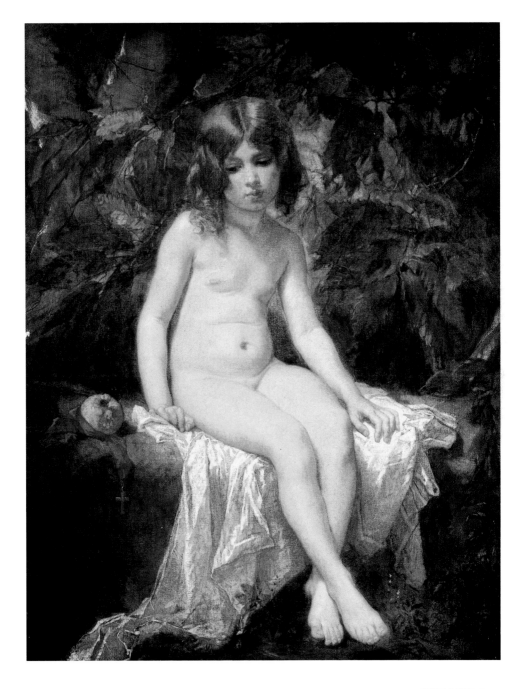

PLATE 29

**蘇阿雷茲**（Antonio María Esquivel y Suárez de Urbina, 1806-1857）

# 少女拉菲拉‧佛羅雷斯‧卡爾德薩像

1850 年

油彩畫布

138×105cm

西班牙普拉多美術館

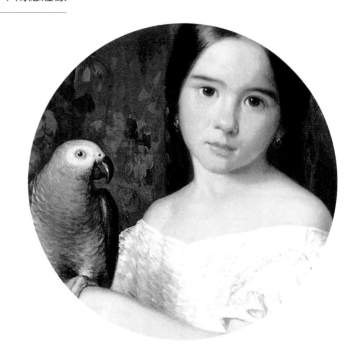

　　蘇阿雷茲曾於西班牙塞維爾（Seville）的皇家藝術學校求學，畢業後他在當地工作了幾年，於二十五歲遷至馬德里，旋即在宮廷畫家之間大放異彩，1843 年被正式延攬為宮廷畫家。雖然英年早逝，但他的勤奮仍為他留下了為數不少的畫作。

　　蘇阿雷茲主要以肖像畫聞名。在這幅少女肖像中，少女的右手倚放在一個偌大的空鳥籠上，裡面的鳥兒似乎就是站在她左手上的灰色鸚鵡，她的身後則是一個台座與花瓶。像許多畫家一樣，為了凸顯少女的天真無邪，蘇阿雷茲讓她穿上了白色蓬蓬裙、留一頭柔順發亮的秀髮；不同的是，這幅畫的氣氛靜謐、用色沉穩、描繪細膩，雖然背景與少女的姿勢都不脫肖像畫的傳統，但少女不做作的優雅，就體現了這幅畫不落俗套的美感。

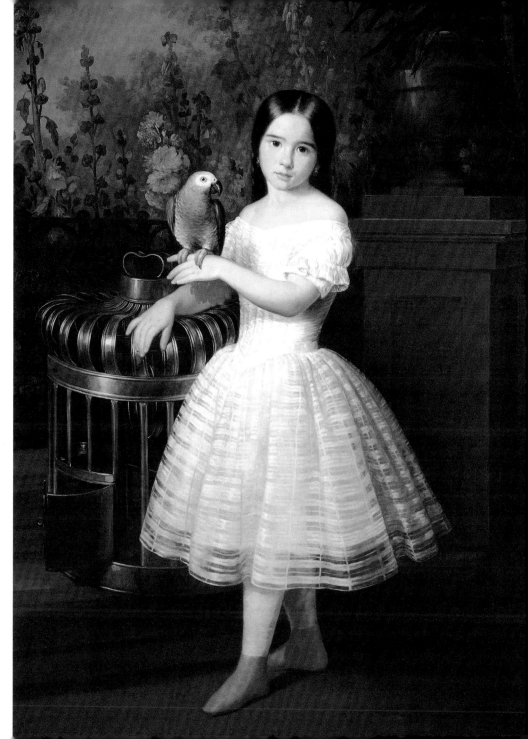

PLATE 30

# 史托克
Joseph Whiting Stock,
1815-1855

## 小孩和狗的肖像

年代未詳
油彩畫布
91.4×73.6cm
佛蒙特州本寧頓美術館

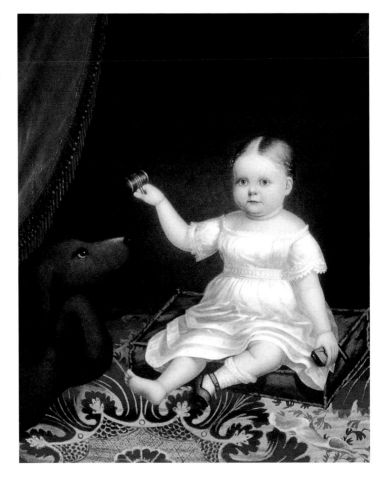

　　19世紀初美國畫家史托克，年幼時即兩腿癱瘓不能走路，整天躺在床上心情煩悶，手巧的他，靠自己設計玩具解悶；後來有位醫生鼓勵他畫畫，史托克因而有了新的嚮往。

　　為了能夠出門行動，他自己設計了有輪子的椅子，自此就坐著「輪椅」在美國各地旅行，並畫下許多風景和人物肖像（以小孩子為主）。

　　這幅小孩和狗的畫，氣氛特別，孩子像一個洋娃娃不太真實。她兩手拿著玩具，一腳光著，一腳穿鞋襪，不知是否潛意識地對應著畫家殘疾的雙腳。不過華麗的地毯及暖色系的布幕，以及大布偶般的狗，均衡了此畫的重心，也沖淡了小女孩的呆滯表情，反倒有一種民俗畫的趣味性。

PLATE 31

# 米勒〔Jean-François Millet, 1814-1875〕

## 母與子

1855-57 年
油彩木板　29×20.5cm

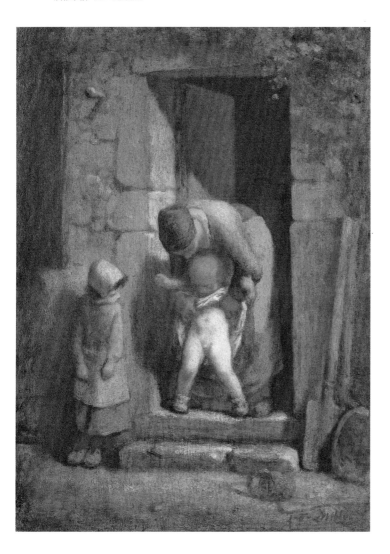

這張畫彷彿把我們帶往了一個純樸的年代：土色的磚屋和畫面右方放置的鋤頭等農具，顯示這是個普通農家，而媽媽正在家門口幫兒子把尿，可能是正玩耍到一半，兒子突然尿急，所以無論鄰居在場也罷，女兒正盯著瞧也好，媽媽把小兒的褲子一脫，解決他的方便最要緊！

米勒善於用繪畫捕捉農家的日常生活，春耕秋收、餵雞縫衣、照料兒女等看似無甚可觀的農家生活細節，在他筆下都成了值得描繪的主題，而也正是透過他如實細膩的描繪，農民日復一日的勞苦與辛酸也在西方美術史上首次獲得了關注，並成為人性光輝的一種展現。

米勒曾畫過許多農人在農地裡操勞的景象，這裡則把鏡頭轉向居家四周，呈現出來農民生活中較溫馨的一面。

PLATE 32

# 弗里爾（Pierre Edouard Frère, 1819-1886）

## 小廚師

1858 年
油彩木板
30.8×23.5cm
紐約布魯克林美術館

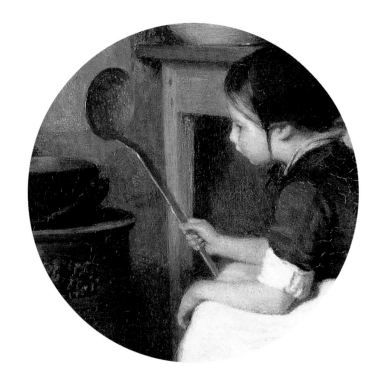

　　弗雷爾是 19 世紀的法國畫家，一位音樂出版商的兒子。他以風俗畫參加沙龍展，博得觀眾的喜愛，在法國之外，也揚名英國和荷蘭。弗雷爾特別偏愛描繪現實社會裡一般階層有尊嚴和魅力的生活主題，歌頌簡單日常的工作，像是畫廚房、餐室內的情景，以及婦女和孩童的居家況味等。

　　這幅弗里爾彩筆下澄黃、橘褐色調的廚房裡，瀰漫著溫暖的熱空氣。一個年幼的小女孩圍著白色圍裙，坐在爐火前的小板凳上守候著一鍋湯；她手裡拿著一個好長的湯瓢，地上還散落著許多新鮮蔬菜，女孩側面的臉龐上似乎顯出些許無助，要煮一大鍋湯呢！這對她這種年紀的孩子來說，可是一件不容易的工作啊！畫家捉住了讓人感動的一刻，牽動著觀賞者共同的情感。

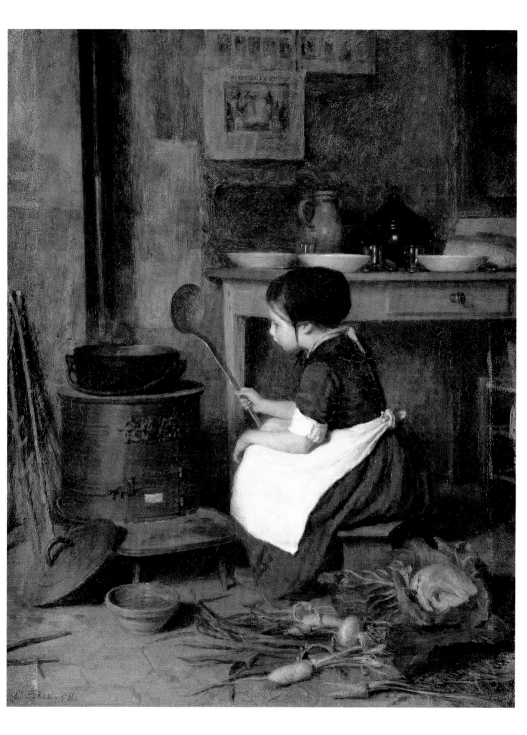

PLATE 33

# 惠斯勒〔James Abbott McNeill Whistler, 1834-1903〕

**彈鋼琴**　1858-59 年　油彩畫布　67×91..6cm　辛辛那提泰夫特美術館

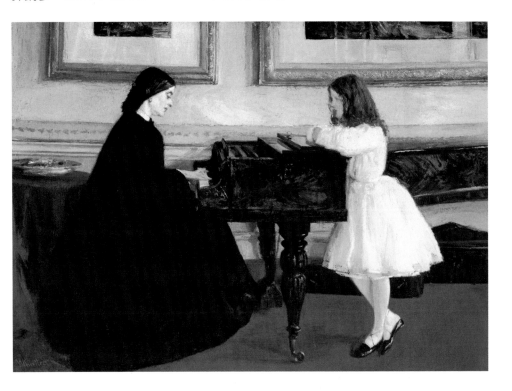

19 世紀末，美國三大著名的寫實油畫家為：艾金斯、荷馬及惠斯勒。惠斯勒是一位追求唯美主義的大師，他出生於美國，九歲時隨父母遷往俄羅斯聖彼得堡，進入當地美術學院習畫，成績優異。惠斯勒在父親過世後返回美國，1851 年進入西點軍校就讀，但問題叢生、終至退學。1855 年去到巴黎習畫，結識當地多位畫家，1863 年並參加「落選作品沙龍」展，與馬奈同台展出。

惠斯勒的畫作具有純淨和嚴謹的風格，對人物的掌控尤其獨到。另外，音樂是惠斯勒童年成長中不可或缺的一部分，他畫過許多與音樂有關的題材，〈彈鋼琴〉正是其早期重要的傑作。此畫構圖自然優雅，以黑白兩色為主調，黑衣婦人與白衣女孩分置畫面兩端、面對面，畫面穩定而富變化；但地面顏色又以低彩度的朱紅呼應著鋼琴上錯落的紅影，使層次更加分明，互為交響。

PLATE　34

# 庫爾貝

Gustave Courbet, 1819-1877

## 窗邊的三個英國女孩

1865 年
油彩畫布
92.5×72.5cm
哥本哈根新卡斯堡美術館

　　19 世紀中期著名的藝術家庫爾貝，是法國寫實主義繪畫的領袖。他主張畫家要面對生活，表現既真實又存在的東西；他在繪畫及美學上的想法，後來對西方藝術文化的發展具有重要的影響。

　　1849 年他從巴黎回到故鄉奧爾南，創作出著名的〈打石工人〉畫作。1855 年舉行「寫實主義」個展的目錄前言，被稱為文學藝術界第一次發表的寫實主義宣言。

　　1860 年後，庫爾貝成為享有盛名的畫家，受到年輕畫家的尊敬及愛戴。這幅〈窗邊的三個英國女孩〉，是他在諾曼第的杜維爾夏天渡假時所畫的肖像。此時他的繪畫，格外關注於對象細節的描繪，例如此畫即以女孩的頭髮為描繪重點，三人於窗邊眺望海景，她們棕色的頭髮色調不同、各具姿態，加上披在椅背上大塊面積的紅衣，以及右方女孩的黑衣描繪，更襯托出三人頭髮的蓬鬆與動感，呈現生活化而寫實的意趣。

PLATE　35

馬奈〈Édouard Manet, 1832-1883〉
# 吹笛少年

1866 年
油彩畫布
161×97cm
巴黎奧塞美術館

　　〈吹笛少年〉是印象派畫家馬奈最有名的畫作之一，也是繪畫史上重要的一件經典名作。這幅畫的風格，引起過藝評家很大的迴響，評論家里奧内羅・梵杜里（Lionello Venturi）就曾讚譽此畫為近代美術創作中的「聖像」。

　　此畫描繪一位穿著樂隊服裝的少年，神情專注地吹著笛子，據說他是一位士兵養成學校的學生。此畫面以平面的色彩處理，構圖簡素，排除故事性的敘述，是馬奈作品中，成功表現大膽而單純化的稀有範例。

　　1872 年馬奈將此畫賣給杜蘭・魯耶畫廊，得款 1500 法郎；次年畫廊又以 2000 法郎賣掉；至 1894 年轉手給卡蒙德伯爵時，已售得 3 萬法郎。1911 年伯爵將此畫寄贈羅浮宮（卡蒙德伯爵很多收藏品都捐給羅浮宮），1914 年公開展出。文學家左拉在沙龍評論中（1965 年 5 月 7 日）擁護這幅在沙龍落選過的畫作，終於在羅浮宮美術館中亮相，確立了它獲得認同的地位。此畫在奧塞美術館成立後，轉往奧塞收藏。

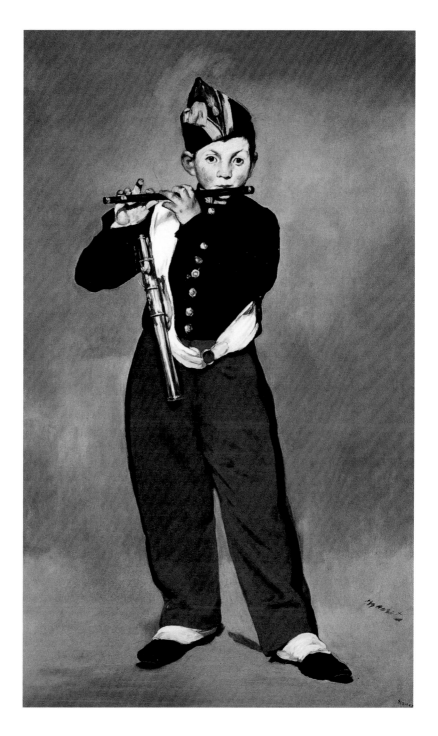

PLATE 36

馬奈
Édouard Manet,
1832-1883

吹泡泡
———

1867 年
油彩畫布
100.5×81.4cm
里斯本吉賓金美術館

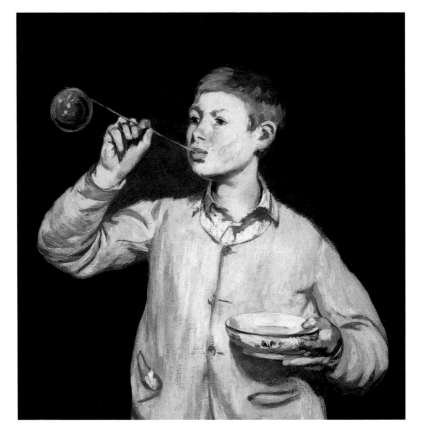

　　馬奈的油畫〈吹泡泡〉，是他在創作〈草地上的午餐〉、〈奧林匹亞〉等受到強烈批判後所畫的一幅作品。暗色的背景，襯托出光線照射下的少年，畫家以大筆觸描繪光亮的衣服與孩子臉部表情、頭髮，以及他手中拿著的有小青花圖案的瓷碗，預告了印象派的出現。

　　畫中的男孩，神情專注地剛吹出一個泡泡，他正是馬奈的兒子雷昂‧連賀夫（Leon Leenhoff），他經常扮演畫家的模特兒。而這幅畫作的題材，有專家考據，可能發想自 18 世紀畫家夏爾丹現藏於華盛頓國立美術館的油畫作品〈吹泡泡〉。

PLATE 37

詹森（Jonathan Eastman Johnson, 1824-1906）
# 老驛馬車

1871 年　油彩畫布　92.1×152.7cm　密爾瓦基美術館

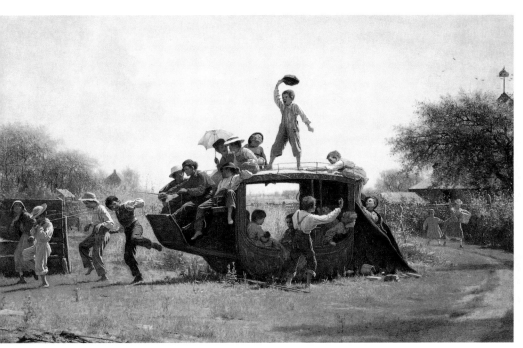

　　伊士曼・詹森是一百年前美國很知名的畫家，也是紐約大都會美術館的創辦人之一。他出生於緬因州，擅長於風俗畫，不過對肖像畫也很拿手，而且色彩相當豐富。他於 1849 年前往歐洲，吸收德、法及義大利的藝術養分，1951 留在荷蘭海牙研習 17 世紀大畫家林布蘭特的風格，深受其影響，後有美國的「林布蘭特」之稱。

　　這幅畫，他描繪鄉村裡一群孩子嬉戲的情形，畫中孩子們正在一輛報廢的驛馬車上玩耍。驛馬車是美國早年重要的交通工具，作此畫的年代已經發明了火車，這種舊式的驛馬車遂逐漸被淘汰。畫中的馬車已沒有了車輪，不過孩子們哪裡會在乎，仍像在駕駛一輛會動的馬車般玩得很高興；有人當馬、有人當乘客，還有人扮車夫。當時翠綠的草地上灑滿暖暖的陽光，天際一片亮黃，多麼快樂的一段童年時光啊！

PLATE 38

# 傑羅姆（Jean-Léon Gérôme, 1824-1904）

**耍蛇者** 約 1870 年 油彩畫布 83.8×122.1cm 克拉克藝術學院

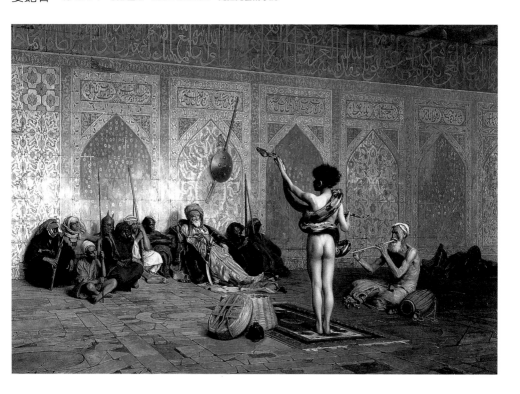

　　此畫描繪一群看似中東的商隊成員坐在繪有繁複紋樣的牆壁前，看一個裸身男孩隨著老人的笛聲耍蛇的情景。手法寫實、刻劃入微，讓人以為此場景的描繪真有考據，但事實上，商隊成員的穿著打扮和攜帶武器為埃及、印度和土耳其元素的雜膾，只是傑羅姆的細膩描繪，讓人以為這是取自東方某國的實際場景了。

　　此類富於東方情調的繪畫，為傑羅姆最著名的特色之一，此外歷史場景與西方神話的刻畫也是他的特長，他的代表作〈羅馬戰士〉即曾是電影《神鬼戰士》的靈感來源。由於傑羅姆的技法精湛，題材也頗受歡迎，生涯中曾多次接受皇宮貴族的裝飾委託，為 19 世紀法蘭西學院派巔峰時期的代表畫家。

PLATE  39

# 莫莉索
Berthe Morisot, 1841-1895

## 搖籃
———

1872 年

油彩畫布

56×46cm

巴黎奧塞美術館

第一屆印象派畫展作品

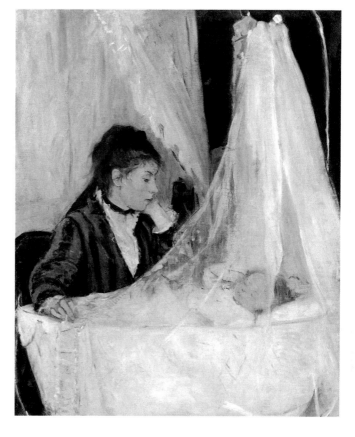

　　莫莉索是法國印象派的女畫家，出生名門，十九歲時因到羅浮宮臨摹名畫，邂逅了印象派畫家馬奈等人，結緣，後來成為馬奈的弟媳。畫藝方面，她因受到與畫家們的交誼與切磋的影響，更能發揮所長。

　　或許身為女性，莫莉索喜歡的繪畫題材，總是環繞著身邊的事物及相關人物，像是母親、姐姐、丈夫、孩子及女傭等對象。她不僅觀察仔細，用細膩深刻的手法，記錄和表現出平淡生活中的片刻景象，更將寧靜、滿足、喜悅都賦予人性化的描繪，深深打動無數觀賞者的心坎。

　　〈搖籃〉是畫母親陪著小寶貝睡覺的情景，也是莫莉索的代表作。白色輕紗帳，在畫面對角間劃過一道弧線，構成前方白色的大三角形。兩層白帳中間，穿深條紋衣服的母親，本身也形成一個小三角形。高矮、深淺對比，如此親切、如此不著痕跡的著墨，很動人。

PLATE 40

# 荷馬（Winslow Homer, 1836-1910）
## 老鷹捉小雞

1872 年
油彩畫布
55.9×91.4cm
巴特勒美國藝術機構

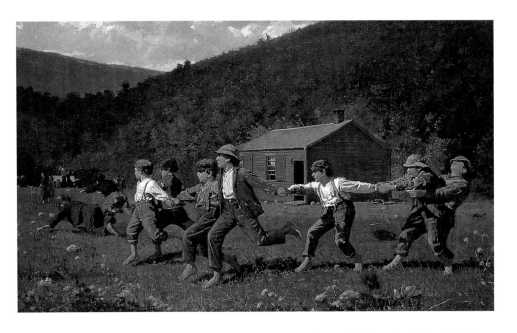

　　荷馬是美國著名的水彩畫家，其隱士般的生活，以致世人對他生平所知不多；但是他的作品卻充滿了人情味，拉近了他與人世間的距離。荷馬也是一位以「心眼」來作畫的畫家，酷愛大海的他，描繪過許多海洋景色，並結合孩子、人物動態等入畫，將自然光線、人類情感融入畫中。他的出現，使 19 世紀美國繪畫向世界藝術主流邁進了一大步。

　　這幅〈老鷹捉小雞〉的油畫，描繪一處空曠的草場上，一群男孩手牽手正玩著遊戲，七個孩子的姿態各不相同，卻力道、動感十足。此畫由這群孩子們將畫面一分為二，上半畫的是山林與紅屋，山腰天際有一抹光線照射，營造出「空」及「靜」的遠景，益發使前景的「動」與「忙」凸顯出來，這是荷馬三十多歲時的作品，已足見其才華。

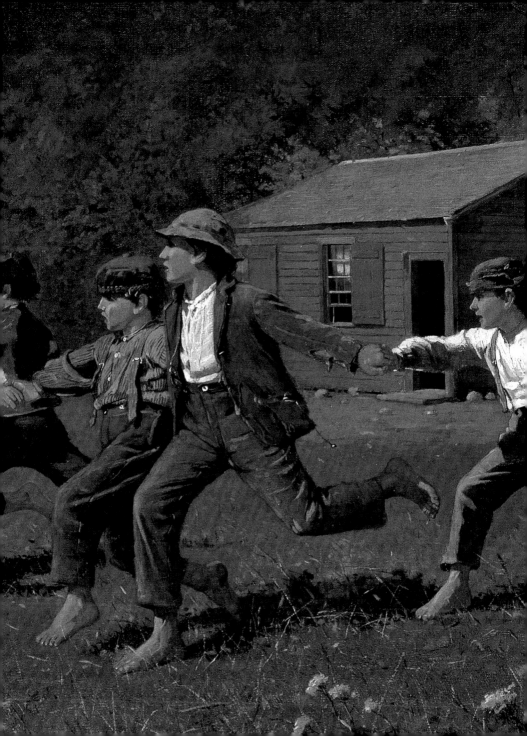

PLATE 41

馬奈（Édouard Manet, 1832-1883）

鐵路　1873 年　油彩畫布　93.3×111.5cm　華盛頓國立美術館

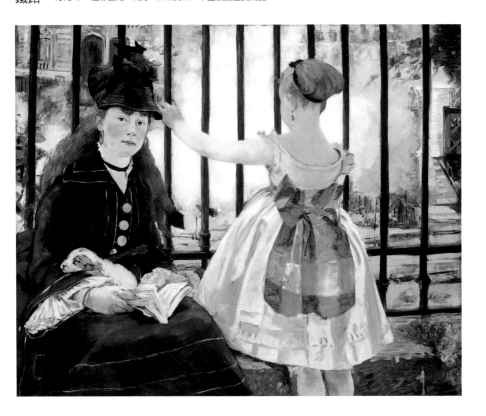

　　1830 年代開始鋪設的巴黎鐵道，是歐洲新時代來臨的象徵，許多印象派的畫家們，畫下以車站為主題的作品。1851 年，鐵路經過浮翁連接到諾曼第的勒阿弗港，這條路徑往後便成為印象派畫家喜歡寫生的路線。

　　〈鐵路〉是馬奈重要作品之一，當時火車是用蒸氣引擎來發動的，當它通過平交道會發出警笛聲，火車頭還冒出白灰色的蒸氣。小女孩正專心地看著這幕場景。畫面形成欄杆「裡」、「外」兩個世界，意味一個新時代的新意向近在眼前。1874 年此畫為法國沙龍展入選作品。

　　馬奈很注意色調及表現光和氣氛營造的複雜性，他說過：「色彩是一種趣味和感覺。」雖然他是一百多年前的畫家，但其風格對現在的畫家仍有影響。他的畫就像是要傳達一個故事，是最早重視在畫裡如何說出故事的畫家。

PLATE 42

# 惠斯勒（James Whistler, 1834-1903）
## 灰與綠的諧韻：希西莉·亞歷山大小姐

1872-74 年
油彩畫布
190.2×97.8cm
倫敦泰德美術館

　　1871 年，惠斯勒創作了他個人最具代表性的〈灰與黑的組曲一號：藝術家的母親〉畫像，1872 年畫了二號〈湯瑪士·卡萊爾〉，是畫一位著名的文人與作家，接著 1872 至 1874 年，他又以〈灰與綠的諧韻〉為題，畫了一個女孩。

　　這幅希西莉·亞歷山大小姐，畫面改為直式，顏色依舊承接之前兩幅的黑白調性，但明度顯然光亮多了。居中站立的女孩穿著惠斯勒親自設計的多層次白色蓬蓬紗裙，她的髮間、腰際、手中帽子，以及黑色鞋面上還有著蝴蝶結般連續的裝飾；同時，畫面上方特意畫了兩隻飛舞的蝴蝶，以及身後有一叢稀疏小白菊，似乎畫家有意塑造出活潑及女孩味。

　　惠斯勒作品的氣質，多半高雅而略帶清冷詩意。這幅畫中的女孩，純淨的眼神、乖巧的模樣，十分令人憐愛。

PLATE 43

# 荷馬（Winslow Homer, 1836-1910）

## 望父歸

1873 年　水彩、膠彩、畫紙　24.8×34.7cm　加州奧克蘭米爾大學美術館

〈望父歸〉畫作裡的主角置中突起、地平線左右延伸，結合著海洋與孩子的畫面，清晰顯示了畫中小男孩思念出海未歸的父親，正在等候。

俐落的構圖、輕鬆的筆觸，天色與沙灘的色調上下呼應，中間是一片藍藍的大海，海平面上則是點點白帆及海鷗飛過，呈現出安靜的氣氛。不過，戴草帽孤獨的孩子攀坐在小船最高處，他是多麼希望早一刻發現父親的蹤影吧？沙灘上陽光造成的影子，也暗示出天氣是多麼地炙熱，畫家將許多情緒偷偷地藏在畫中，等待賞畫的人去一一挖掘。

PLATE 44

# 荷馬
## Winslow Homer, 1836-1910

### 獻給老師的向日葵

1875 年
水彩畫紙
19.4×15.7cm
喬治亞大學美術館

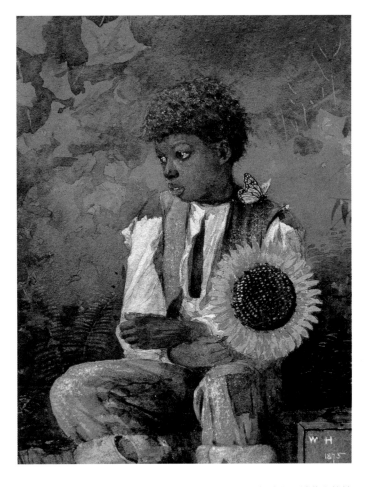

　　〈獻給老師的向日葵〉是一幅畫中有話的水彩作品，黑人孩子臉部忐忑不安的神情，像是懷著滿腹心事，從他破爛有補釘的衣著推測，說明他是個窮孩子，但是為了要向老師表達心意，雖沒有值錢的東西可送，手中卻拿著摘來的一朵碩大的、精心挑選的向日葵，這麼漂亮的花朵獻給老師，老師會歡喜嗎？

　　畫家的表現，使畫面上流露出一種動人的情感；而水彩畫的用筆、用水，最能自然輕鬆地呈現出這個特質來。我們看見渲染又層次豐富的綠色背景，將主題焦點集中到觀者眼前來，右下角畫家的簽名縮寫在黑板一角，荷馬認真地為這幅畫留下確認的註記。

PLATE 45

## 雷諾瓦 (Pierre-Auguste Renoir, 1841-1919)
## 喬治 · 夏潘蒂雅的女兒

1876 年
油彩畫布
97.8×70cm
東京石橋美術館

　　雷諾瓦是法國著名的印象派大畫家。他的畫在追求光影的感覺中，喜採用明麗色彩，將古典傳統與印象派繪畫完美地結合在一起。雷諾瓦畫中的裸女與孩子們，常能表現出玫瑰色肌膚及天真甜美的氣質，流露出溫暖、迷人夢幻般的魔力。

　　這幅以藍調子描繪的孩子，她是出版商夏潘蒂雅四歲的女兒，穿了一身亮藍有著白紗邊的衣服，搭配著藍襪，翹著腿坐在鑲著鉚釘邊的大椅子上。女孩胖嘟嘟的可愛臉龐展露出甜美微笑，紅噴噴的兩頰、嘴唇與頸項間的紅色項鍊，也呼應得很好。尤其畫家將大團花地毯畫得生動極了，地毯雖是一片背景但面積頗大，畫家能使它明艷繁複卻不搶眼，益發襯托出光燦小女孩的神采，令這幅單純的肖像畫，具有穩重、華麗，卻仍保持著清新的感覺。

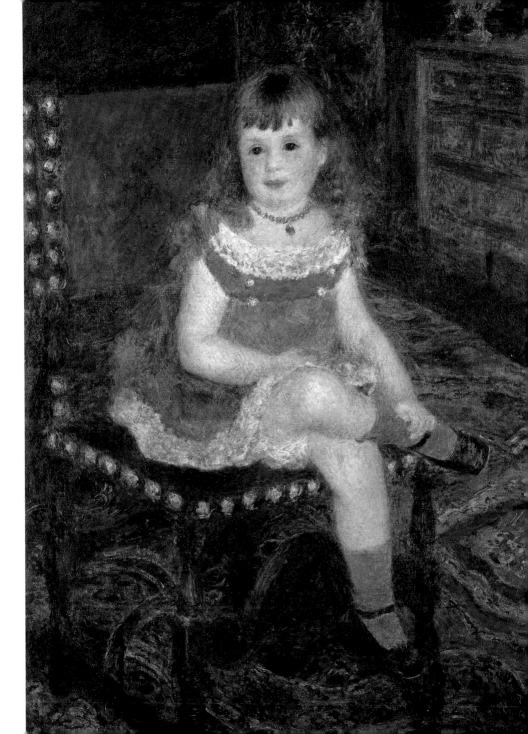

PLATE 46

# 卡莎特（Mary Cassatt, 1844-1926）
## 藍色扶椅上的小女孩

1878 年
油彩畫布
89.5×129.8cm
華盛頓國家畫廊

　　卡莎特受到印象派畫家竇加的影響最深，她寫過：「第一眼看到竇加的繪畫，對我的藝術生涯是個重要的轉捩點。」而竇加看到這幅小女孩的畫像時，也表示：「她有無限的才華」。這兩位出身背景相近、互相欣賞的畫家，保持了一輩子的友誼。

　　這幅小女孩的畫像，構圖及用色都相當精妙，遠看全圖是以藍色基調組構而成，沙發間一片彎曲如河流般低彩度的地面，使得景深拉長銜接遠處白亮的落地窗，形成一個轉折，豐富了空間的層次；而近看，瀟灑筆觸凸顯出沙發的質感，穿白紗衣裙的小女孩躺在沙發上，她一手支著頸部、目光垂下，想心事的模樣，配上柔嫩的膚色與她誇張的姿勢，成為畫面的重心。而左側毛茸茸的小黑狗，身形呼應著女孩身上圍著的格子布，一左一右，更增趣味。

# 藝術家書友卡

感謝您購買本書,這一小張回函卡將建立您與本社間的橋樑。我們將參考您的意見,出版更多好書,及提供您最新書訊和優惠價格的依據,謝謝您填寫此卡並寄回。

1.您買的書名是:＿＿＿＿＿＿＿＿＿＿＿＿＿＿＿＿＿＿

2.您從何處得知本書:

　　□藝術家雜誌　□報章媒體　□廣告書訊　□逛書店　□親友介紹
　　□網站介紹　　□讀書會　　□其他

3.購買理由:

　　□作者知名度　□書名吸引　□實用需要　□親朋推薦　□封面吸引
　　□其他＿＿＿＿＿＿＿＿＿＿＿＿＿＿＿＿＿＿＿＿＿＿

4.購買地點:＿＿＿＿＿＿＿＿＿＿市(縣)＿＿＿＿＿＿＿＿書店

　　□劃撥　　　　□書展　　　　□網站線上

5.對本書意見:(請填代號1.滿意 2.尚可 3.再改進,請提供建議)

　　□內容　　　□封面　　　□編排　　　□價格　　　□紙張
　　□其他建議＿＿＿＿＿＿＿＿＿＿＿＿＿＿＿＿＿＿＿＿

6.您希望本社未來出版?(可複選)

　　□世界名畫家　　□中國名畫家　　□著名畫派畫論　　□藝術欣賞
　　□美術行政　　　□建築藝術　　　□公共藝術　　　　□美術設計
　　□繪畫技法　　　□宗教美術　　　□陶瓷藝術　　　　□文物收藏
　　□兒童美育　　　□民間藝術　　　□文化資產　　　　□藝術評論
　　□文化旅遊

您推薦＿＿＿＿＿＿＿＿作者 或＿＿＿＿＿＿＿＿類書籍

7.您對本社叢書　□經常買　□初次買　□偶而買

廣　告　回　郵
北區郵政管理局登記證
北 台 字 第 7166 號
免　貼　郵　票

# 藝術家雜誌社　收

## 100　台北市重慶南路一段147號6樓

6F, No.147, Sec.1, Chung-Ching S. Rd., Taipei, Taiwan, R.O.C.

**Artist**

姓　　名：＿＿＿＿＿＿＿＿　　性別：男□ 女□ 年齡：＿＿＿

現在地址：＿＿＿＿＿＿＿＿＿＿＿＿＿＿＿＿＿＿＿＿＿＿＿＿

永久地址：＿＿＿＿＿＿＿＿＿＿＿＿＿＿＿＿＿＿＿＿＿＿＿＿

電　　話：日／＿＿＿＿＿＿　　手機／＿＿＿＿＿＿＿＿＿＿

E-Mail：＿＿＿＿＿＿＿＿＿＿＿＿＿＿＿＿＿＿＿＿＿＿＿＿

在　　學：□ 學歷：＿＿＿＿＿＿　　職業：＿＿＿＿＿＿＿＿

您是藝術家雜誌：□今訂戶 □曾經訂戶 □零購者 □非讀者

客戶服務專線：**(02)23886715**　E-Mail：**art.books@msa.hinet.net**

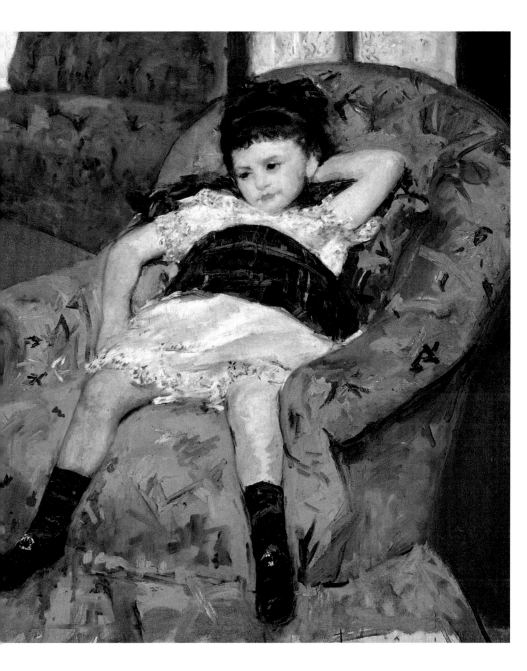

PLATE 47

# 竇加（Edgar Degas, 1834-1917）
## 十四歲的小舞者

1878-81 年蠟作，1922 年後翻銅　青銅、紗裙、絲帶、木座　高 99.1cm　費城美術館

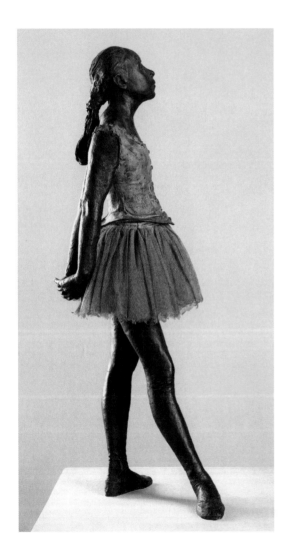

竇加這件舉世聞名的雕塑，主角是一位巴黎舞蹈學校的學生凡歌森（Marie van Goethem），竇加曾為她畫過不少炭筆與粉蠟筆素描，原來以蠟製作的這件雕塑則是於 1881 年春天在巴黎印象派第十六次展覽中首次展出。這件雕塑展出當時並未獲得好評，評論家一致認為其手法太過寫實，除了凸顯女孩的外貌平庸之外，並無值得欣賞之處，但後來證明，正是對普通芭蕾舞者的寫實呈現，讓這件作品在 19 世紀西洋美術史上顯得獨特。

凡歌森的父親為裁縫，母親為洗衣婦，其工人階級家庭的出身，也是當時許多舞蹈學校學生的寫照。她們在當時被戲稱為「劇院老鼠」，意思是她們在劇院後台踩著碎步的樣子就像疾步來回的老鼠，但這一形容對她們出身的貶抑之意，也不言自明。在〈十四歲的小舞者〉中，凡歌森昂揚著頭沉醉於舞蹈中，認真的模樣，對照著貧困的家境與渺無希望的未來，顯得分外諷刺。而不加雕琢的平實手法，則讓此作在現代雕塑史上佔有一席之地。

PLATE 48

# 列賓

Илья Ефимович
Репин, 1844-1930

## 在田野小路上

1879 年
油彩畫布
61.5×48cm
莫斯科特列查可夫畫廊

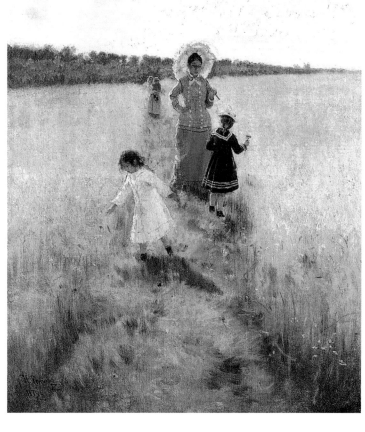

列賓這幅描繪一個母親帶著女兒們在田野小路上走走停停的畫,讓人聯想到莫內不過數年前所畫的〈莫內夫人與兒子〉,而其實列賓和印象派也有一些淵源。1873年,成績優異的列賓,在聖彼得帝國藝術學院提供的公費下出國留學,他先在義大利待了一陣子,接著前往巴黎,在那裡遇上了莫內發表的〈印象・日出〉所掀起的印象派浪潮。起初,列賓對巴黎和家鄉相去甚遠的藝術氛圍感覺格格不入,但不久他領略了圍繞在印象派四周的紛爭緣由,於是也拾起畫筆,做了許多研究性質的風景畫。

雖然列賓終究未成為印象派的追隨者,但這段時期的研究,對他往後畫作上的明亮用色和光線表現,仍產生了悠遠影響。這幅作於他從巴黎歸來三年後的〈在田野小路上〉,正可做為這些影響的印證。

PLATE 49

# 布格羅（William-Adolphe Bouguereau, 1825-1905）
## 年輕女子抗拒愛神

1880 年
油彩畫布
79.4×54.9cm
洛杉磯蓋提美術館

　　愛神的箭射向何方？射向少女的心坎上！圖中年輕貌美的女郎卻用雙手抵抗著愛神邱比特的箭，不讓箭射進自己的胸口。

　　這幅布格羅的名作，有著極富趣味的構圖，右邊是帶翅膀裸身的小天使，祂頑皮的模樣，一手持箭、一手用力托著女子前推的手臂，一條腿卻已強勢攀上女子的膝蓋，兩人互視，時間就停格在這個拉鋸、對峙的節點上，使得畫面布滿張力。

　　加上遠方天際透著聖潔的光暈，使神與人的境界如幻似真，小愛神與少女的僵持，誰會得勝？

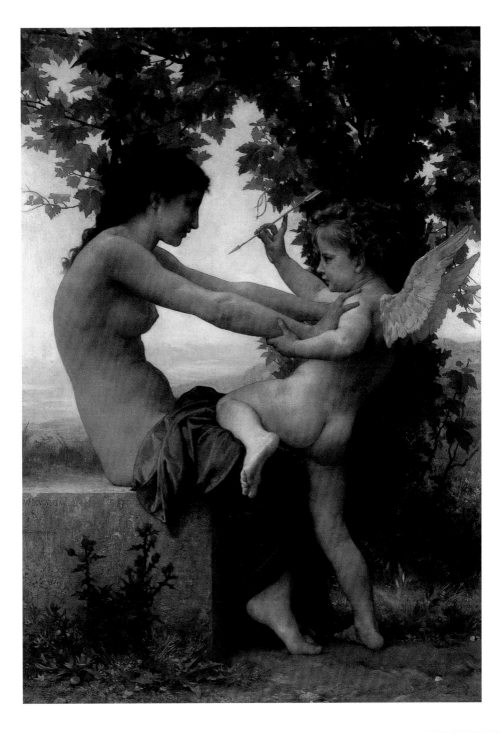

PLATE 50

畢沙羅
Camille Pissarro, 1830-1903

牧羊女

1881 年
油彩畫布
81×64.8cm
巴黎奧塞美術館

　　法國印象派畫家畢沙羅，以描繪自然風景畫
而著名。在另一方面，他也喜愛畫家庭中情景
和人物生活的主題。

　　這幅畫，僅刻畫一名坐在草坡上的鄉間少
女，在她樸素灰藍色的衣衫上，撒落著些許晃
動的光影，與她身旁草地、林間跳動的薄茶色
樹影融為一片，畢沙羅毫不費力就捕捉住一種
低調卻繽紛的光影魅力；而女孩的紅花頭巾與

紅色長襪，彷彿點醒了冷色的畫面，使全圖產
生了暖意與朝氣。

　　另外，畫中少女修長的身影，隱隱將畫面切
割成豎直的三等分；但她歪斜的頭及手中樹枝
的方向，又讓原本「豎直」的構圖裡滲入了「橫
斜」的元素。因而，此畫無論在形與色上，都
呈現了畫家高超卻內斂的畫技。

PLATE 51

列賓

Илья Ефимович

Репин, 1844-1930

## 娜嘉·列賓娜

1881 年
油彩畫布
66×54cm
薩拉托夫拉季舍夫藝術博
物館

　　正當寫實主義、象徵主義、印象派、後印象派在 19 世紀後半的西歐與北歐此仆彼起時，由於地形與政治形態的不同，地處極北的俄羅斯並未參與這股歐洲藝術運動的渦流，而是發展出了截然不同的風景。列賓正是這片廣袤風景上的一位重要人物，他是當時極受敬重的寫實主義大師，其作品貼近當時一般人民的生活，畫出人民的哀傷、歡欣、革命和信仰，刻劃入微而富於感情，被視為俄羅斯民族情懷的體現。

　　列賓的肖像畫亦十分值得一提，雖然僅是畫臉，他卻能呈現出人物自然、實在的那一面，而使肖像畫也成為其心理與感情狀態的表現。此外，就如我們從這幅列賓畫自己女兒的肖像中可以看出的，列賓的手法細膩中有灑脫，渾然天成的線條，顯現出來他扎實的描繪工夫。

PLATE 52

# 塞尚（Paul Cézanne, 1839-1906）
## 兒子的畫像

1883-85 年
油彩畫布
35×38cm
巴黎橘園美術館

　　這張畫的構圖看來簡單，除了一片霧藍色和右方的深褐色色塊外，背景單純得辨別不出具體物象，但其色彩表現卻十分複雜，從淺藍至亮褐的細膩變化，加上纖細的線條，讓男孩的臉顯得靜謐而柔和。

　　塞尚終生致力於探求人類視覺感知的呈現，曾和畢沙羅、雷諾瓦等印象派畫家來往密切的他說，他的目的是希望「讓印象派像美術館裡的藝術作品一樣結實而持久」，這樣的探求不僅使他成為後印象派的推手之一，從這張來自其成熟期的作品，彷彿也可在其優雅寧靜的氣氛中看見一種對永恆的企求。同時，其簡潔而趨於抽象的構圖，亦凸顯了塞尚身為「現代繪畫之父」，在連接 19 與 20 世紀西方藝術思潮上的重要角色。

PLATE　53

## 巴斯吉塞弗（Marie Bashkirtseff, 1860-1884）

## 集會

1884 年
油彩畫布
193×177cm
巴黎奧塞美術館

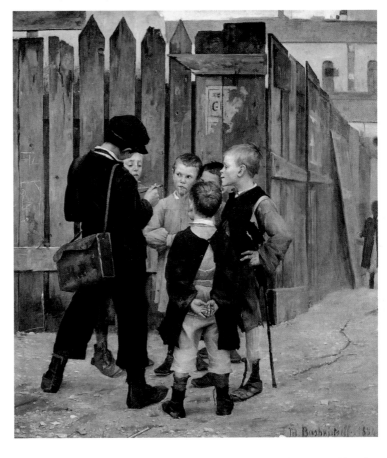

　　瑪麗・巴斯吉塞弗是出生於烏克蘭的俄羅斯畫家，家庭富裕，由於父母不睦，童年即隨著母親在歐洲長大並習畫，她才華橫溢，但二十四歲就因肺結核去世。雖然留下的畫作不多，但在藝術上的表現卻讓人驚艷。

　　此代表作是她離世那一年畫的，極生活化的題材，畫一群出身低微的孩子在圍籬旁聚會的場面。六名學童圍成一圈，高大背書包的男孩，偏著頭、背影有著幾分傲慢，像是發號施令的小頭目，而面對他的藍衣孩子，嘴中啣著繩子般的物件，兩眼露出疑惑與不平，像等著被發落似的神情？而圍籬最右有半個女孩的背影，她與男孩們的談判有關嗎？此畫內容透露出懸疑故事性，引人好奇。

PLATE 54

# 布朗（John George Brown, 1831-1913）
## 冒險故事

1886 年
油彩畫布
63.5×76.5cm
北卡羅萊納美術館

　　布朗是 19 世紀相當受到小孩子歡迎的
畫家，他出生於英國，年輕的時候前往美
國發展，在他當畫家之前是在玻璃工廠工
作。而其生活的年代，最激勵人心與流行
的主題，往往就是靠著智慧、努力而奮鬥
成功少年的故事，他們可能是擦鞋童、乞
兒等；布朗也對畫這類主題最為得心應
手，畫作裡常以描繪一群街頭孩童的活動
為主。

　　這幅〈冒險故事〉中畫了四個衣衫襤褸
的男孩，他們的身分都是擦鞋童，正聚集
在街頭、坐在擦鞋箱上交談著，地上還散
落著鞋油與毛刷。左邊的男孩光著腳，比
著手勢正在講話，另三個孩子則認真地聽
他說話。這幅作品構圖緊湊，左數第二個
孩子還溫柔地靠在同伴的肩頭，顯示他們
之間友愛的情誼，相當溫馨動人。

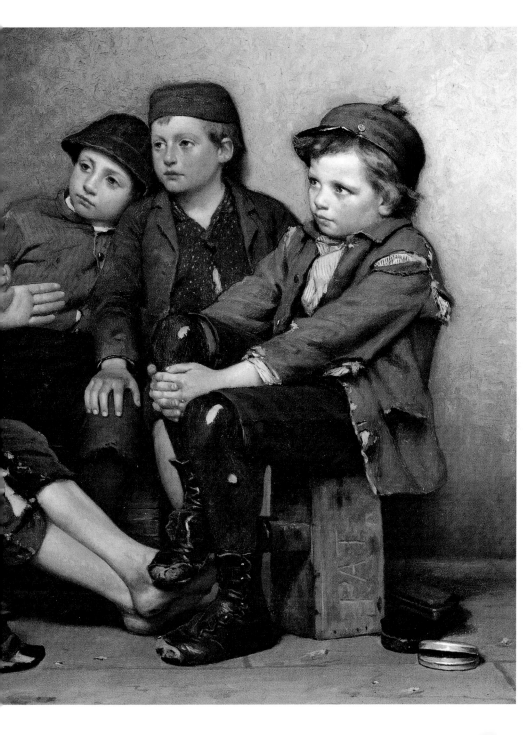

PLATE 55

孟克
Edvard Munch,
1863-1944

病童
————
1885-86 年
油彩畫布
121.5×118.5cm
奧斯陸國立美術館

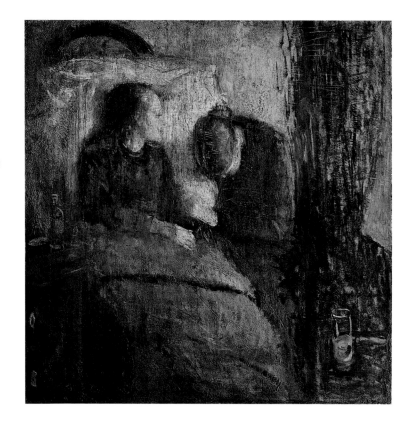

孟克舉世聞名的代表作〈吶喊〉中因極端痛苦而扭曲的人形，在很大程度上也說明了孟克的畫家生涯重心，即死亡、痛苦與愛，它們在他的畫面上捲起了濃重的色彩漩渦、盤成一股化不開的憂鬱，直陳人類感情困境的坦白，讓孟克成為 20 世紀初表現主義的重要先驅。

這張早作於畫家生涯初期的〈病童〉，據說是孟克以姊姊喬安‧蘇菲為主題的畫作，孟克與大他一歲的姊姊喬安‧蘇菲感情甚篤，但姊姊少女時期即染肺結核，後來不幸於 1877

年去世，這讓孟克一直耿耿於懷，一生中曾多次以此主題作畫。這幅最早完成的〈病童〉，描繪姊姊因肺結核無法下床、母親在旁守護的情景，姊姊眼望著窗外、母親哀傷低頭的模樣，在滯澀的筆觸與幽暗色彩下顯得分外哀悽。作畫當時，孟克正尋思脫離印象派的影響，走出自己的風格來，而這幅他稱作是自己第一張「靈魂畫作」的畫，就是其轉向以內心為靈感的一個重要轉折。

PLATE 56

# 卡莎特（Mary Cassatt, 1844-1926）
## 戴草帽的小女孩
---
約 1886 年　油彩畫布　65.3×49.2cm　華盛頓國家畫廊

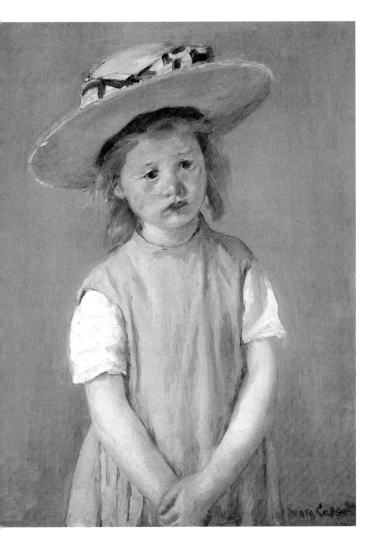

19世紀末至20世紀初，卡莎特是極少數能活躍在法國藝壇的美國女性畫家。她的作畫題材主要取自生活中的所見所聞，常以婦女及兒童為對象；早期喜歡摹繪古典大師的作品，後來加入印象派畫家的行列，並吸收印象派作畫的技法。其作品的色調多半溫暖而明亮，充滿女性溫馨可人的幸福感。

這幅藏在華盛頓國家畫廊裡的小女孩肖像，曾印在郵票上，是卡莎特的代表作之一。她頭上戴著一頂偌大草帽，不太合頭，衣著與背景也選用低彩度的顏色；小女孩楚楚動人的臉龐上略顯愁容，像是心中受到委屈，以致眼光哀怨、有點倔強地默默地望著前方。通常，卡莎特的作品都很陽光，像這幅略帶愁苦的造像並不多見。

PLATE 57

# 雷諾瓦（Pierre-Auguste Renoir, 1841-1919）
## 布列塔尼庭園情景

1886 年
油彩畫布
54×65.4cm
巴恩斯收藏

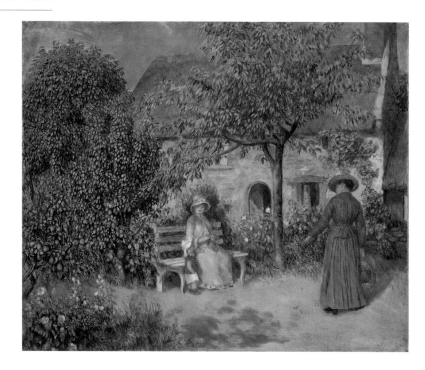

　　雷諾瓦是法國印象派畫家中極為重要的一員，他畫的裸女與孩子們，常能表現出豐美的玫瑰色肌膚，以及天真甜美的氣質，廣受人們喜愛。

　　擷取〈布列塔尼庭園情景〉這幅畫中母子的局部，單獨來欣賞，無論在構圖上或是色彩上，依然緊密完整，如同原先獨立描繪的人物畫創作。其實，精彩豐富的繪畫作品，不但不怕拆解來看，我們還可以從許多不同的細部，欣賞到全然不同的感受。

　　在那天陽光明媚的日子裡，畫中母子戴著遮陽帽來到庭園裡休憩，母親低頭向孩子説著話；穿條紋衣服的小孩一手扶著大人，透露出一點尋求依靠的安全感似的，另一手插在口袋裡，眼睛觀望四周，盤算要去哪裡玩吧？因而這個局部畫面就顯出了故事性。

　　瀏覽全圖，繁花盛開的茂密庭園裡，人物已變成「點睛」的粧點物件，氣氛濃郁，在在呈現了雷諾瓦用色飽滿、淳厚的繪畫特色。

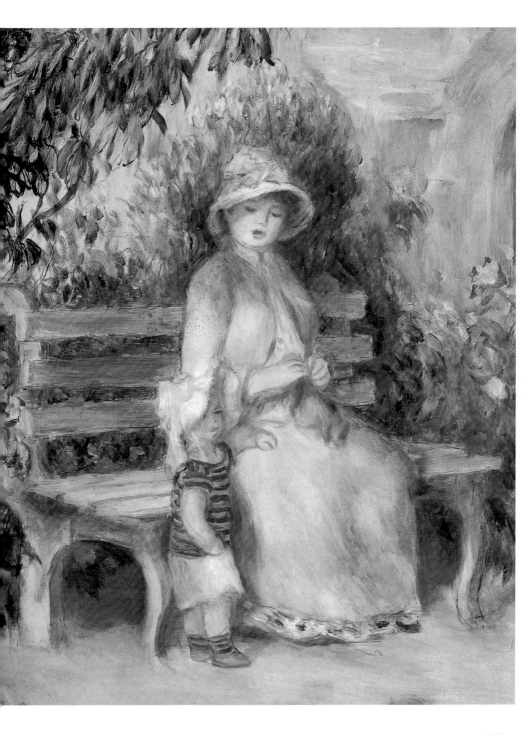

PLATE 58

# 高更
Paul Gauguin, 1848-1903

## 阿凡橋的布列塔尼少女之舞

1888 年
油彩畫布
73×92.7cm
華盛頓國家畫廊

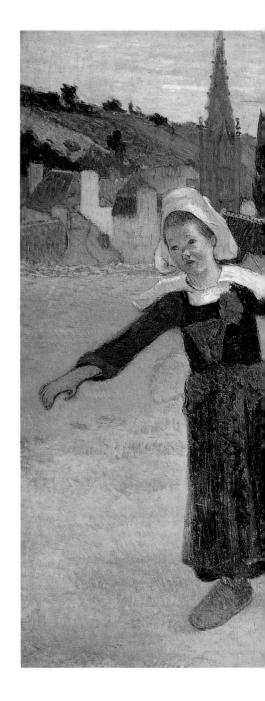

　　1888 年很長的時間裡，高更都住在阿凡橋，白天畫畫，晚間就與畫友討論藝術。當時他離鄉背景、遠離家人，生活又窘困，但創作能量頗高。

　　高更很喜歡孩子，也是五個小孩子的父親。此時他獨自一人過生活，可想而知，他寂寞時是多麼地思念親身骨肉，很想與孩子重聚，但直到死前都沒有實現這個願望。

　　故此，每每見到阿凡橋當地的孩子在嬉戲，總是勾起高更思子之情，於是他透過畫筆，畫過多幅男孩與女孩遊戲時的光景，以紓解心頭遙不可及的想念。這幅〈阿凡橋的布列塔尼少女之舞〉是畫三個女孩手牽手在空地上舞蹈的情景，構圖的重點偏重在畫面左方，女孩們雖然在舞動著，但氣氛仍靜謐，與背景融為一體；連遠山、房舍、小狗、草垛等，一切景物全沐浴在暖洋洋的黃色光線之下，益發慵懶而舒服。

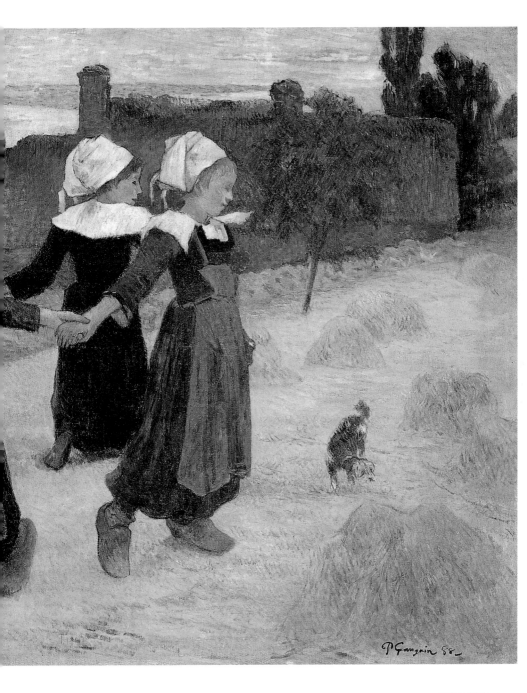

PLATE 59

# 梵谷
Vincent van Gogh, 1853-1890

## 嬰兒馬塞爾‧魯倫像

1888 年
油彩畫布
35×24.5cm
阿姆斯特丹梵谷美術館

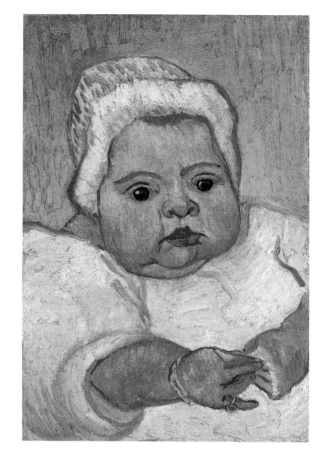

　　梵谷是 19 世紀印象派重要畫家之一，在他過世之後，受到世人重視的程度與日俱增。他畫過許多人像畫，光是「自畫像」的油畫作品就超過三十幅，但是梵谷畫過的孩童油畫卻不多。這張嬰兒魯倫畫像，雖然不是他的名作，但一見之下就會讓人印象深刻，因為此畫主題明確、筆觸俐索，嬰兒肥的魯倫也一派大器。

　　如果從面相上來觀察，圖中的孩子長相肥頭胖手、天庭飽滿、雙眼有神，加上鼻頭如蒜、兩頰豐滿、唇色紅潤，還帶著點雙下巴，應是富泰之相無疑。

　　梵谷將全圖統統施以短筆觸，或直、或橫、或斜，交疊出畫面豐厚的肌理；色彩則諧調而富於變化，膚色、米黃，以及背景混有白色的蘋果綠，予人溫暖輕快之感。

PLATE 60

高更

Paul Gauguin, 1848-1903

## 年輕摔角手

1888 年
油彩畫布
93×73cm
私人收藏

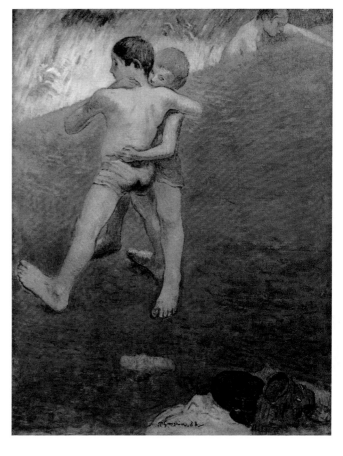

　　同樣在 1888 年、在阿凡橋，高更畫過一張〈年輕摔角手〉，圖中兩個扭打的男孩，他們的腳都被畫得特別強壯有力。在孩子的世界，遊戲也是一種成長的學習吧！

　　這張畫的構圖很有趣，頗有中國南宋畫家馬遠、夏珪畫作的特色──偏在畫面的一個角落或是歪向一邊。

　　另一個特別之處，是高更曾描述過這張畫的內容，他大致提到：男孩穿的短褲一藍一紅，畫面右上角還有一個孩子正要爬出水面；綠色的草地像 Veronese 的一處景象，上面點綴著鉻黃色筆觸，像是厚厚的日本織物。上方還有瀑布激出水滴，塗上玫瑰白色，在接近畫緣處是一道彩虹。右下角，有一頂黑帽與一件藍衣。

　　由這些形容，可以合理推測高更應是滿意這幅畫的吧？

PLATE 61

## 塞尚
Paul Cézanne, 1839-1906

### 穿紅背心的男孩

1888-90 年
油畫、畫布
92×73cm
紐約私人藏

### 穿紅背心的男孩

1888-90 年
油彩畫布
81.2×65cm
紐約現代美術館

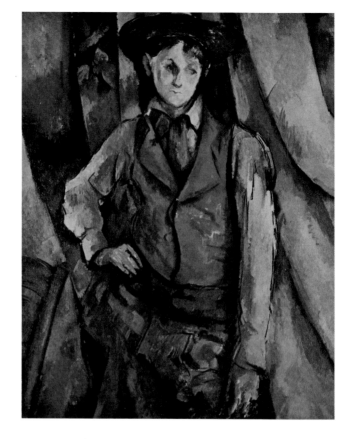

塞尚的這幅少年立像，與 16 世紀威尼斯派的肖像——威羅奈塞的〈男人像〉構圖很相近。不過在表現的實質上，卻完全是塞尚的風格。左下方的椅子，雖只畫了一角，但在構圖上的效果卻很大。細長的左腕與背景的布幕，都是塞尚特有的造型，面與面的重疊與斜線、垂直線的安排，強調了深入的感覺。這種面的分解與強調，大大影響了後來的立體派畫家。

另一幅坐像，則是讓莫內嘆道「塞尚是我們之中最好的畫家！」的同一位少年畫像，畫中男孩微弓著背，雙手垂放在腿上，粗短的筆觸、深重而分明的色彩，讓三角形的構圖顯得更為沉穩。

塞尚的紅背心男孩是一個名字叫做米開朗基羅（Michelangelo di Rosa）的義大利少年，在 1888 至 1890 年間，塞尚一連為這名少年畫了四幅畫和兩幅水彩，這裡的立像和坐像便是其中之二。

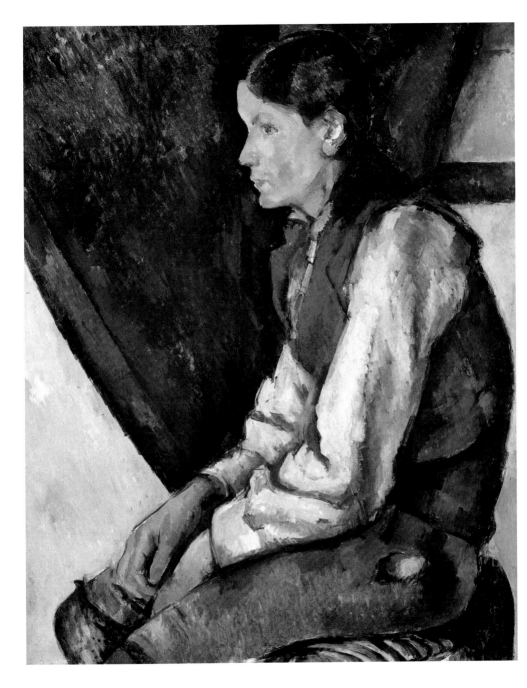

PLATE　62

# 高更（Paul Gauguin, 1848-1903）
## 海邊的布列塔尼女孩

1889 年
油彩畫布
92.5×73.6cm
東京國立西洋美術館

　　高更是充滿異國情調的後期印象派中的傳奇畫家，與塞尚、梵谷等齊名。1888 年底高更離開與梵谷同住在阿爾的黃屋之後，次年 2 月又回到布列塔尼，這次高更住了較長的時間。

　　這年他畫下〈海邊的布列塔尼女孩〉，這幅畫構圖縝密、色調豐富，有鮮明的輪廓，兩個站立的女孩佔據了全畫的左大半位置，右方則有橫列走向的幾道山石土地，右下角配合小花

及簽名，使這幅畫烙下完滿地句點。雖然畫中兩個小女孩的表情並不愉快，甚至有些怨懟的眼神，但全圖綿密富饒的筆觸、飽滿華麗的色彩，以及直橫交錯的構圖及線條，均賦予畫面無窮想像的張力，在在讓人對高更用色、布局的藝術天分不可小覷。

　　1891 年後高更遠走他鄉，到大溪地島去，開展出一種他個人使命般的藝術生涯。

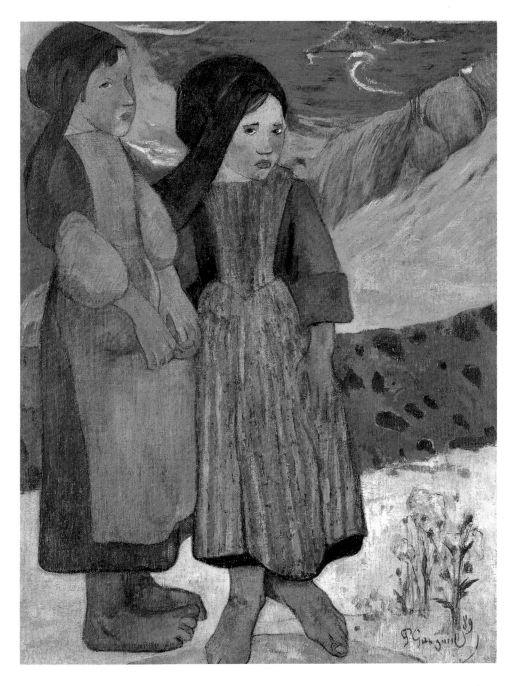

PLATE 63

# 密萊（John Everett Millais, 1829-1896）

## 醜小鴨

1889 年　油彩畫布　121.7×76cm　東京國立西洋美術館

1848 年與亨特（William Hunt）、羅賽蒂（Dante Gabriel Rossetti）共同組織成拉斐爾前派的密萊，在 1850 年代即已是一位人氣畫家。到了 1880 年代，他更博得肖像畫家的名聲。密萊巧妙的人物表現，特別受到維多利亞時代人們的喜愛，帶有感傷意味描繪兒童的繪畫，正是他肖像畫中最受人歡迎的項目之一。

這幅〈醜小鴨〉完成於 1889 年，同年在里茲畫廊展出。題名為「醜小鴨」，其實並非為特定的孩子所畫，因為此畫中的小女孩相當漂亮；而是如題名所示，暗喻青澀的孩子就像畫面下方的醜小鴨一樣，將來長大之後就會變得像天鵝一般美麗，是帶有寓意的風俗畫。自從 1843 年安徒生著名的童話故事《醜小鴨》出版之後，這個故事已被翻譯成多國文字，廣受喜愛並風靡全球，「醜小鴨」也就成了從「醜」蛻變為「美」的一種嚮往。

PLATE 64

# 德尼（Maurice Denis, 1870-1943）
## 孩子與母雞

1890 年
油彩畫布
134.5×42.5cm
東京國立西洋美術館

　　法國畫家德尼，1888 年進入巴黎茱莉安學院習畫，受到高更的影響；他也是那比畫派中的一員，不過後來他逐漸脫離此畫派，回歸古典藝術。於 19 世紀末期到義大利旅行，1919 年與魯奧等人創設「宗教藝術工房」。

　　此畫為德尼 1890 年所作，初次入選沙龍。當時他發表有關繪畫的論文，認為繪畫要在一定的秩序中配置色彩，然後再創作。此幅長條式畫面，似也受到日本美術的影響，並運用鑲嵌畫裝飾之效果，發揮點描技法於其中。

　　畫中孩子著裝整齊，佔據了大半個畫面，她雙手高舉，像要徒手捉雞的架式；但此姿勢同時隱約又顯示了宗教畫像上常有的形式。整體畫面雖是描繪身邊事物，卻流露著神秘感，這亦是德尼藝術創作在象徵主義時代的風格。

PLATE　65

# 沃特豪斯（John William Waterhouse, 1849-1917）
## 採橘人

1890 年
油彩畫布
115.6×80cm
私人收藏

　　沃特豪斯出生在義大利，父母都是英國畫家，年幼時即隨父親習畫與雕塑，1870 年進入倫敦皇家藝術學院，後來成為英國古典主義與拉斐爾前派名家。因家學關係，自幼耳濡目染，沃特豪斯對古典主義的畫風早已心怡，爾後又對羅賽蒂（Rossetti）的藝術崇拜不已，自然邁向用詩意的方式去描繪神話般情調的繪畫。

　　〈採橘人〉卻是沃特豪斯一件生活化的作品，描繪園裡採橘子的景象。此作空間結構扎實，可細賞之處頗多。景物方面，無論對樹的姿態、牆邊盆花、白布的皺褶、黃橙橙的橘子、階梯上的光影或是矮牆上的陶器，都畫得精準緊實。而對於人物：走樓梯抱著一籃橘子的女孩，她吃重的背影顯示出量感；前方倒橘子的女子，她彎腰的背形與腹裙間陰影的顏色，掌握十分到位；再來，唯一臉孔朝向觀者的小女孩，光著腳丫覥腆地拿著果子，她羞怯的眼神與觀者碰觸，流露出人世間的一派天真。

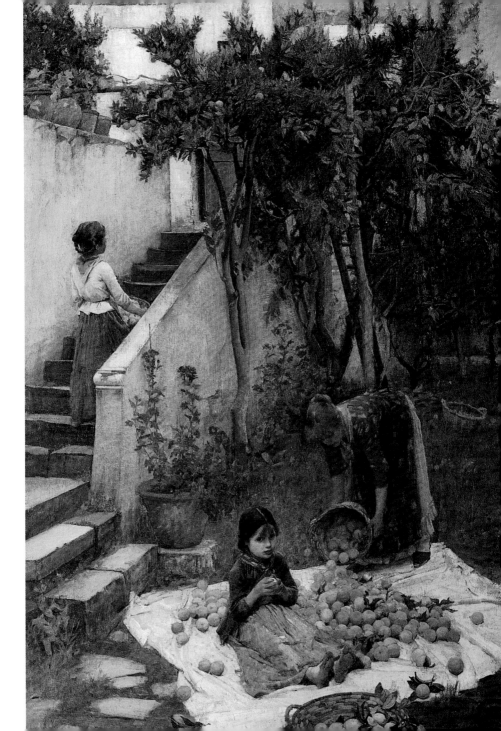

PLATE　66

# 梵谷（Vincent van Gogh, 1853-90）

## 兩個小女孩

1890 年
油彩畫布
51.2×51cm
巴黎奧塞美術館

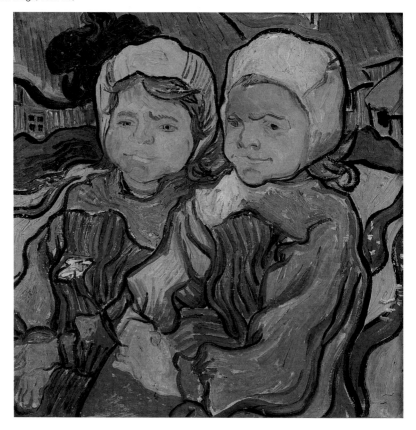

　　天才型藝術家梵谷，他的瘋狂行徑使其一生充滿了傳奇性，而他最後的用槍自殺，結束了自己的生命，也在美術史上留下許多話題與疑點。

　　〈兩個小女孩〉即是梵谷過世之前一、兩月在歐維完成的作品。此畫雖是描繪一對雙胞胎似長相的年幼小女孩，但是全圖用色暗沉，見不到梵谷通常讓人印象深刻、喜歡使用的艷黃、寶藍、濃綠或是褐紅；同時，畫家採用了黑色扭動的粗線條，來勾勒孩子們的衣帽輪廓，以及服裝皺褶，使畫面產生些微騷動不安的氣氛。

　　圖左小女孩的神色尚屬自然平靜，而右邊小女孩的面部表情就顯得有點古怪，她鎖著眉頭，眼神中有著些許怨懟，一副要搗蛋的模樣；不知是否因為畫家這時心境已糾結起了陰影，才下意識地表現在作品當中？

PLATE 67

# 塞尚〔Paul Cézanne, 1839-1906〕

## 邱比特

約 1890 年　石墨畫紙
50.5×32.2cm　倫敦大英博物館

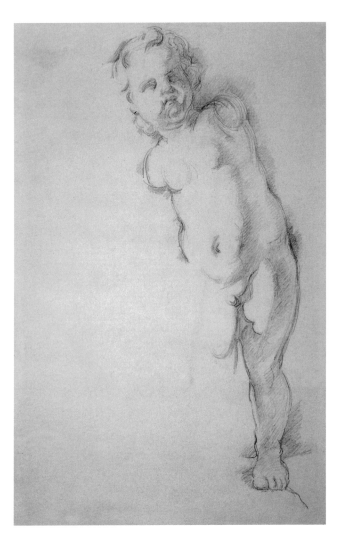

　　塞尚早已是舉世公認的西方藝術 19 至 20 世紀最重要的大師級人物，有「現代繪畫之父」之稱。他的風景畫氣勢磅礴，靜物畫更被公認為個中經典，啓發了許多後輩藝術家。

　　塞尚還是一位勤勉、有研究精神的畫家，自 1870 年代中期便開始畫這尊石膏像，往後也多次以此邱比特為主題，出現在多幅塞尚素描習作、水彩及油畫作品裡，企圖找出最好看的繪畫角度，可見塞尚對這件雕塑的重視。

　　此畫中，我們欣賞到塞尚素描的功力，他以曲線筆觸形塑身形輪廓，再以平行斜線增添光影，留白之處自然表現出孩童肌肉的柔軟度，以及姿態的穩健；簡單幾筆，立體感已油然而生。此畫的重點在於強調右側曲線，所以甚至將左腿省略不畫。這尊缺少雙臂的石膏像，至今仍保留在普羅旺斯的塞尚工作室裡。

PLATE 68

# 馬西〔Paul Mathey, 1844-1929〕
## 室內的孩子與婦人

約 1890 年
油彩畫布
48.5×38cm
巴黎奧塞美術館

19 世紀的法國畫家保羅‧馬西，在美術史上並不算很有名氣，但他的這幅畫作卻非常動人，畫幅間充滿著平易近人的描繪，讓人看了會心一笑。

〈室內的孩子與婦人〉描繪出 19 世紀末畫家生活的場景。畫面中央被垂直的白色門框一分為二，貼近觀眾的右邊，畫著一個表情冷漠的黑衣小男孩（是畫家的獨子雅克），他靠在有花色的牆壁前面，拿著像呼拉圈般玩具的手

卻藏在身後，由他這付僵硬的肢體語言及無奈的臉上表情，不難猜測應是得不到大人的同意，沒法外出遊玩而正嘔著氣呢！

圖的左上方安排有兩層空間及兩個人物，穿粉紅衣裙的婦人可能就是男孩的母親，她正專注忙著熨燙衣物；而更左邊的門外，一個老婦人頭包白巾正在掃地。畫家透過這老、中、青三代人物，以及遠、中、近三段場景，細緻巧妙地安排了生活中鮮活的一幕。

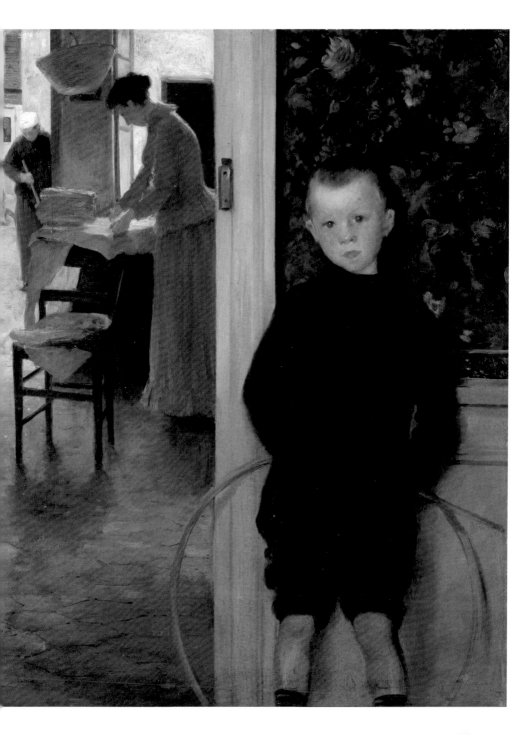

PLATE 69

# 布格羅（William-Adolphe Bouguereau, 1825-1905）
## 破裂的水罐

1891年　油彩畫布　134.6×83.8cm　舊金山榮譽軍人紀念堂

　　布格羅是法國19世紀學院派的繪畫大師，地位尊崇，其名聲遠播歐美各地。但20世紀初當他八十歲過世時卻已慘遭世人遺忘；直到80年代，隨著照相寫實繪畫的風行，他再度受到重視與欣賞。

　　布格羅描繪人體的結構、姿態表情最為拿手，並深具感染力，很能觸動觀賞者的心靈。這幅畫作主題明確，一位年輕女孩呆坐井旁，腳旁置有一個綠釉水罐，罐底似已破損、無從汲水，於是我們看到這孩子一臉愁容，雙手交疊，無助的雙眼瞪著前方。

　　此畫動人之處還表現在許多細節之中，像女孩飄動的髮絲、柔軟的腳趾、身上不同布料的質感與皺褶，或是井邊的植物，在在能讓人細細欣賞。

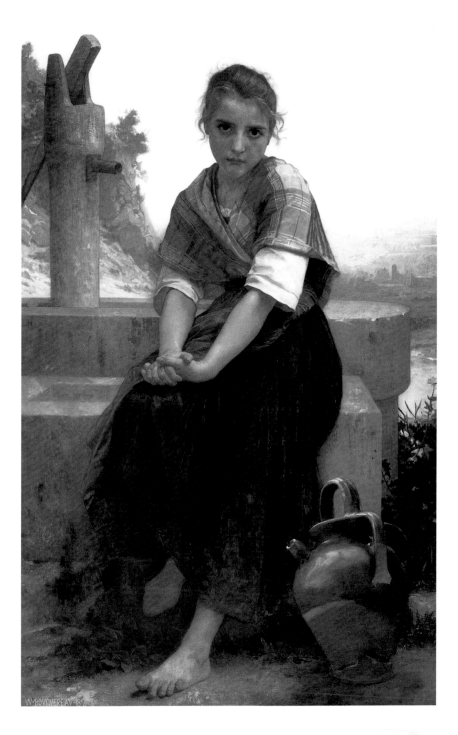

PLATE 70

# 威雅爾
Édouard Vuillard, 1868-1940

## 圍橘色披肩的女孩

約 1891 年
油彩木板
29.2×17.5cm
華盛頓國家畫廊

隨著印象派走向表現更為自由的後印象派，1890 年代還出現了幾個亟欲掙脫印象派影響的新力量，以威雅爾為代表的那比派（Les Nabis）就是其中之一。「Nabi」一詞在希伯來文中意為「先知」，單從字義上便可看出那比派對擺脫傳統與時潮的強調。那比派原為一群法國茱莉安學院學生所設立的團體，在 1890 年代初期舉行過幾次聯展，後來隨著成員先後獨立而解散，其風格融合了印象派的色彩探索與新藝術的平面裝飾性，成為 19 世紀末朝著非再現邁進的現代藝術先聲之一。

威雅爾作此畫時，已和波納爾（Pierre Bonnard）、德尼（Maurice Denis）等那比派友人一起展出過數幅畫作，並一面從事舞台設計工作，在這幅畫上也可看到這些影響。畫中小女孩的橘色披肩和裙子都以點狀構成，且未給予陰影，使得這幅畫富於平面裝飾的趣味。從小女孩後方看去、彷彿隨意取擷畫家眼前一景的作法，則顯現了威雅爾專注於生活平凡面的作畫特色。

PLATE 71

## 威雅爾（Édouard Vuillard, 1868-1940）

### 女孩與貓　約 1892 年　水彩、水墨、鉛筆、畫紙　22.5×12.2cm　私人收藏

威雅爾的畫作很能見證生活中的美學，並拿手將人物與物件融合在單純平塗的色彩，以及造成的形與面的鋪排當中。

這幅〈女孩與貓〉是以水彩、水墨及鉛筆所畫出的小品，有些地方像是還未完成似的，僅留下淡淡的鉛筆線條，但它呈現出來的意境，卻包含了輕巧、精準、優雅而率性的特質。畫中側臉的女孩，用手撫摸著一隻正要從高處跳下來的黑白相間花色的貓，女孩的臉與手也塗成白色，與貓身體的白紋跳接成一個三角形，女孩的頭髮也呈一個朱紅色三角形，還有她的身體從頭頂到衣裙，也形成一個空的三角形，隱藏在同色調的背景裡，相當有趣。

威雅爾這張畫雖然筆觸簡單，但歷經兩年時間，像是刻意要保留下來許多想像空間，是一幅耐人尋味之作。

PLATE 72

## 雷諾瓦
Pierre-Auguste Renoir, 1841-1919

### 彈鋼琴的兩位少女

1892 年
油彩畫布
116×90cm
巴黎奧賽美術館（右圖）

### 彈鋼琴的兩位少女

1892 年
油彩畫布
111.8×86.4cm
紐約大都會美術館（右頁圖）

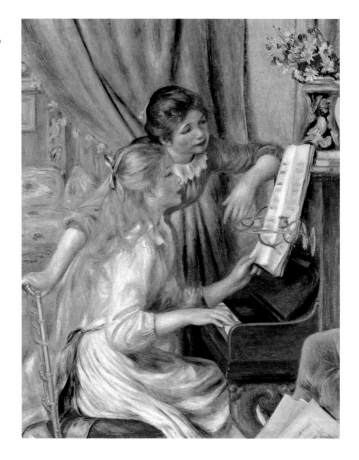

　　法國畫家雷諾瓦出生於法國瓷器重鎮里摩日，十三歲時就進入瓷器工廠工作，他在瓷盤子、杯子、碟子、花瓶上描繪花朵圖案，後來漸漸發展出自己的風格，成為印象派知名的畫家。雷諾瓦作畫的手法，顏色方面喜歡呈現鮮豔、閃亮的感覺，題材方面則偏愛像是粉紅色蜜桃般可愛臉頰的婦女，還有在玩樂中的少女。

　　這幅〈彈鋼琴的兩位少女〉，畫面顯然是呈現居家的一角，兩個嬌滴滴的女孩正在討論樂譜，一著紅衣、一著白衣，兩人表情自然甜美、姿態優雅和諧，她們身後的布幔將室內空間分隔為前後兩個場景，也製造出景深；再加上雷諾瓦溫馨的用色及緊密的構圖，在在創造出一股幸福的氣氛，這幅畫的確賞心悅目。

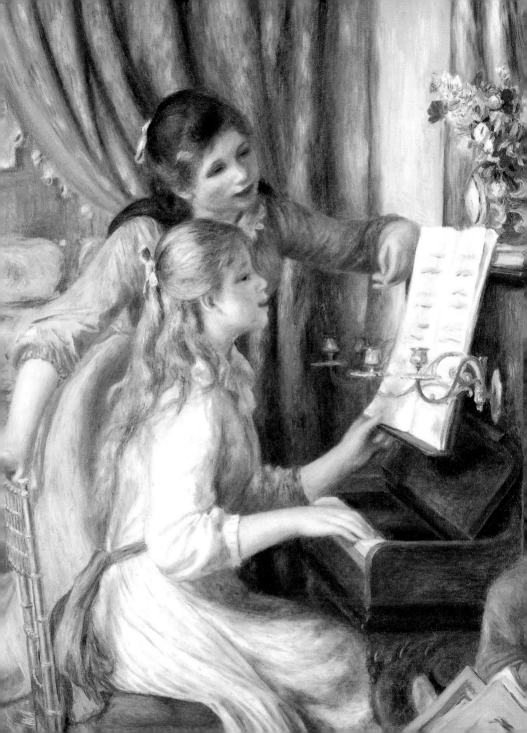

PLATE 73

# 拉森（Carl Larsson, 1853-1919）
# 擺滿盆栽的窗

1894-99 年　水彩畫紙　斯德哥爾摩國立美術館

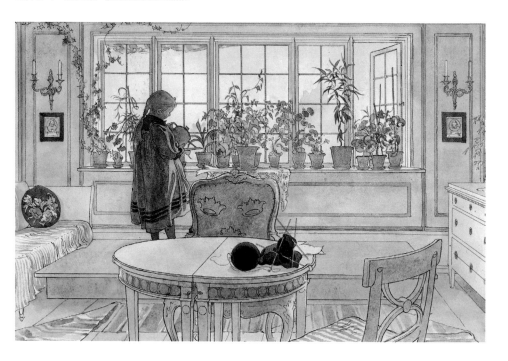

　　拉森為擅於刻畫室內場景的瑞典寫實畫家，他的畫作經常以細膩、忠實的手法描繪 19 世紀時一般家庭的樣貌，有時他畫一個孩子坐在掛著畫的牆邊，柱子的藤蔓雕飾、角落鐘的指針、櫥櫃和門板上繁複的花紋和其他室內擺設等，全都畫得一清二楚；有時他畫廚房，架上整齊擺設的盤碟、桌椅和煤爐都畫得一絲不苟，甚至可以看到門後忙碌著的婦人身後的杯盤和旁邊晃動的一雙小腳。

　　在這幅畫中，我們則被帶進一個起居室裡，畫面中央，小女孩正在為窗邊琳琅滿目的盆栽澆水，但除此之外，我們的目光還會被起居室裡的其他擺設——兩邊牆上的燭台和小畫、有圓圈狀紋飾的桌子和桌上打了一半的毛線、沙發上花草紋樣的圓形靠墊、長條狀的直紋地毯等所吸引。這些用平視角度描繪的細節不僅讓人驚嘆拉森的寫實功力，同時他平穩的筆觸、溫暖的用色，也使畫面充滿著一股實在的溫馨感。

PLATE 74

# 克林姆
Gustav Kilmt, 1862-1918

## 海倫‧克林姆的肖像

1898 年
油彩木板
60×40cm
私人收藏

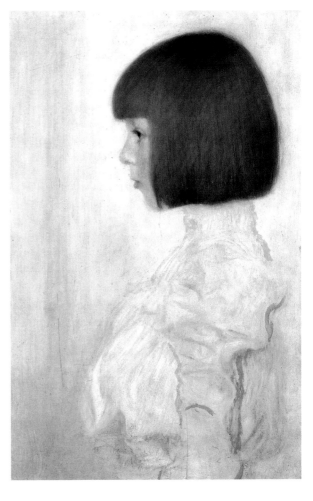

　　克林姆華麗而極具裝飾意味的畫作，向來被視為新藝術（Art Nouveau）的代表，而他的藝術生涯也很早就光芒四射。克林姆出身於奧地利一個中下階級家庭，父親與兄弟皆具藝術才華。由於在維也納藝術與工藝學校的表現優異，克林姆不到二十歲就被延攬為當時奧地利皇帝與妻子結婚二十五週年的紀念遊行設計者一員。後來克林姆和弟弟與友人合開工作室，專事室內設計與舞台設計，三個意氣風發的少年，就此闖出了名號。1888 年，多次為皇室擔綱設計的工作室獲得了金質勳章，將三人的名聲推上巔峰，克林姆也在此時成為奧地利最遠近馳名的畫家；與此同時，他一反傳統作風、而朝大膽、強烈的圖像式手法邁進的新藝術風格，也正式起步。

　　這張以克林姆的姪女為主題的畫作，繪於克林姆以新藝術主力之姿舉辦第一次聯展的同一年，同時期他所作的幾張肖像畫，都被視為他生涯中最好的肖像畫作之一。畫中女孩的側面線條纖巧而流暢，顯現出克林姆對女性之美的巧妙掌握。

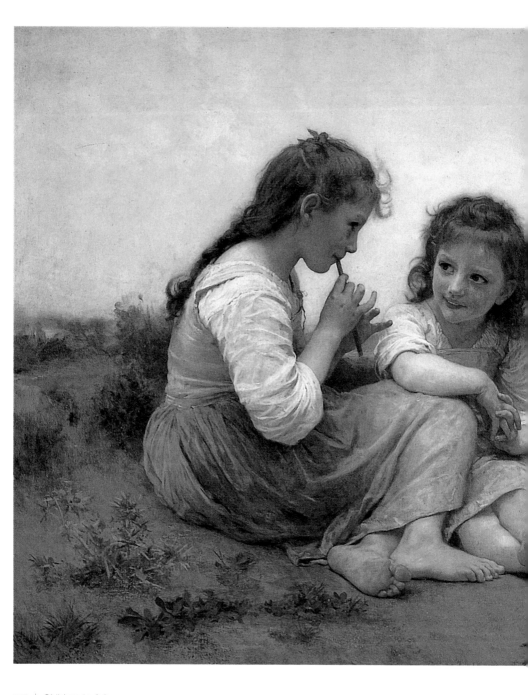

W·BOVGVEREAV·1900

PLATE 75

布格羅（William-Adolphe Bouguereau, 1825-1905）
童年牧歌
_____

1900 年
油彩畫布
90.4×127.8cm
美國丹佛美術館

　　18 世紀末期的西方繪畫，喜歡描繪慈母的形象，並常予以神聖化的容顏。進入了 19 世紀之後，這個光環似乎讓給了兒童，所以我們能見到不少以兒童為主題的畫作。而這位以寫實風格聞名的繪畫大師布格羅，一生即描繪過許多兒童肖像。

　　〈童年牧歌〉是畫原野上的兩個小女孩席地而坐，一個女孩吹著用植物細管做成的直笛，另一個則喜孜孜地在一旁聆聽，專注地望著吹笛的同伴。他倆天真無邪的神態，正在享受著片刻的喜悅，這種平凡的小幸福很能感染賞畫的人。

　　此作充分展現出畫家典型的風格與經營細節的能力，在構圖、用色、質感上都令人賞心悅目，尤其是他描繪孩子嬌嫩的皮膚是那麼地自然，高超的技巧不得不讓人佩服。

PLATE 76

# 孟克〈Edvard Munch, 1863-1944〉
## 母親過世了

1897-99 年　油彩畫布　105×178.5cm　奧斯陸市立孟克美術館

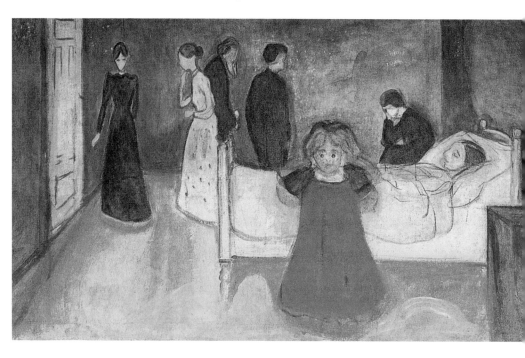

　　過世的母親躺在床上，血色盡失的她彷彿已與素白的床融為一體，在背景幾個一身黑或白的弔唁者之外，一個小女孩佔據著前景，突出的紅色、搞著耳朵的姿勢和她臉上不可置信的表情，讓人不得不把大部分的注意力放在她身上。這張畫描繪出了一個孩子面對母親死亡時的孤獨感，儘管親戚都在旁，卻無人有空搭理她的心情；孩子搞著耳朵的姿勢，讓人想起了〈吶喊〉中搞耳大喊的人形。

　　孟克五歲時母親因肺結核去世，少年時姊姊也死於同病，一般談到這幅畫時，多半會指出親人的接連死亡對畫家的影響。把這幅畫放在孟克的其他女性主題畫作中，還可得出另一層含義。如〈生命之舞〉中女子衣著的白、紅、黑三色，分別象徵著女性的貞潔、成熟與凋萎，這裡小女孩的紅衣，也可看作是她邁向情感成熟的一個象徵。

PLATE 77

# 畢卡索

Pablo Picasso, 1881-1973

## 美食家

1901 年
油彩畫布
92.8×68.3cm
華盛頓國家畫廊

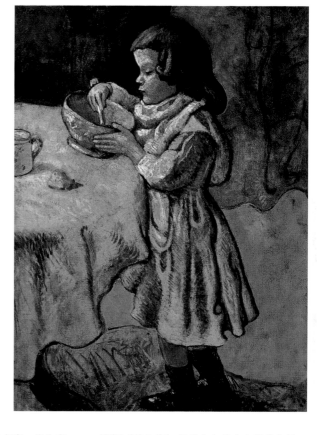

20 世紀引領風騷的大藝術家畢卡索，出生在西班牙南邊的小鎮馬拉加。據說他出生時，接生的產婆以為他死了，直到伯父向他臉上吹了一口菸，才把小嬰兒弄哭、活了過來；而且畢卡索還在不會說話之前就已能記住畫上的東西了，或許這與他的父親是一位美術老師，也能畫畫有關。畢卡索長大以後，為了開闊眼界喜歡到各地旅行，最後他選擇了法國作為主要活動的地方。

這幅〈美食家〉是他十九歲左右畫的作品，那時畢卡索及他身邊的人都窮，日子過得悲慘，憂傷的心情也投射在這幅畫上。冷冷的藍色支配著整個畫面，女孩用勺子掏著空碗，是尋找美食？還是剛剛才吃完美食？她的頭髮、衣服及圍在脖子上的圍巾，畫家用一層層很豐富的肌理與筆觸畫出，使整個畫面結實又有張力，營造出強烈的生命感。

PLATE 78

# 畢卡索 (Pablo Picasso, 1881-1973)
# 拿著菸斗的男孩

1905 年
油彩畫布
100×81.3cm
私人收藏

畢卡索二十四歲時畫下了〈拿著菸斗的男孩〉。此畫在 2004 年經由倫敦蘇富比拍賣，曾創下 1 億 417 萬美元的成交天價。此畫顏色清新、筆法細膩，男孩憂鬱唯美的氣質，更讓觀者憐惜。此畫完成後幾經轉手，終由德國猶太富商格奧爾格收藏，沒想到卻因而譜出一段淒美、傳奇的愛情故事。

收藏家的獨子史帝夫與鄰居霍夫曼的愛女貝蒂從小青梅竹馬，而畫中的男孩又酷似史帝夫；這對小人兒就藉著在此畫背面貼小紙條來傳話，兩人墜入愛河並在畫前初吻定情。不幸戰爭爆發，迫使兩家人分散，並誤傳史帝夫死於集中營裡。多年後貝蒂雖有幸福歸宿（即惠特尼夫人），但始終不能抹滅她對初戀情人的思念。

1950 年代左右，貝蒂意外在拍賣場中見到了〈拿著菸斗的男孩〉，毫不考慮含淚競標買下，成為私藏。而史帝夫也因此畫曝光，輾轉得知貝蒂的消息前往相認，貝蒂欲將此畫相贈卻遭婉拒；此畫終於在貝蒂過世後再度送入拍賣場，破了紀錄天價成交。而神祕的收藏者終在死後也曝光，正是史帝夫。

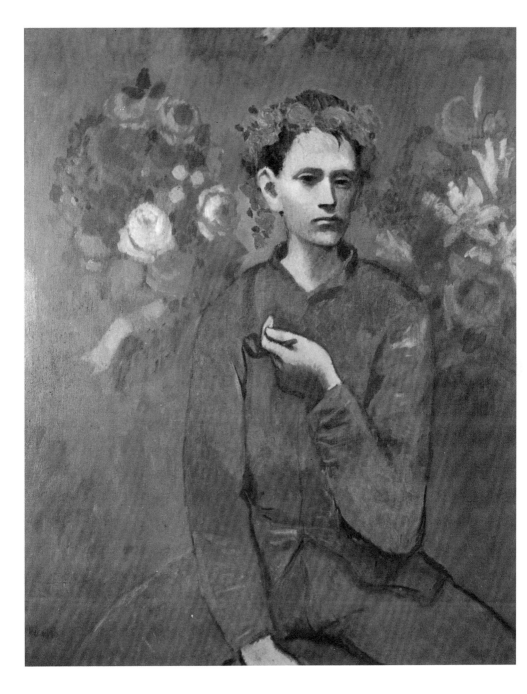

PLATE 79

# 盧梭

Henri Rousseau, 1844-1910

## 拿著木偶的小孩

約 1903 年
油彩畫布
100×81cm
瑞士溫特索爾美術博物館館

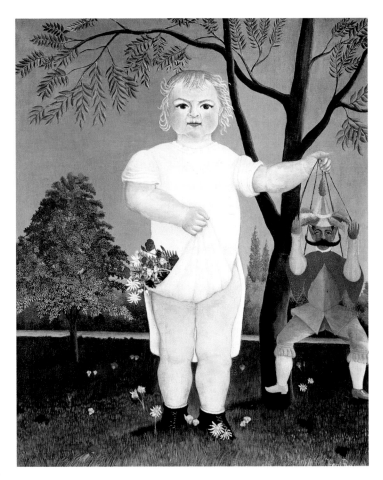

盧梭自學出身的背景，使他的畫難以被歸類為任何一派。他的筆觸清晰有力、色彩濃郁而明亮，畫面時常充溢了各式各樣生機勃勃的熱帶植物，畫中人物和動物則表情與動感十足，在稚拙不羈的手法經營下，他的畫就彷彿像孩子腦海中的一場場異國夢境。

身為這些異國之夢的主人，盧梭卻非人們所想，是飽經滄桑之後歸鄉的旅人；很叫人跌破眼鏡地，盧梭其實是土生土長的法國人，前半生從事的公職既與藝術毫無關係，一生也未出過國，換句話說，他畫面上的一幕幕叢林場景，全是他從圖鑑和植物園中觀察、加上他天馬行空的想像力拼湊而成。

這幅畫就是盧梭想像力的表現之一，叢集著他所喜愛描繪的形形色色的花草、種類繁多的樹，小孩身邊那棵樹的樹葉更呈現一種從圖鑑中取下的平貼狀。看不出性別的小孩手上拿著的木偶，它的鮮豔色彩和遊戲含義，則可說是這幅畫中想像力與童心的核心意象。

PLATE 80

# 盧梭
Henri Rousseau, 1844-1910

## 拿著洋娃娃的小孩

約 1904-05
油彩畫布
67×52 cm
橘園美術館藏

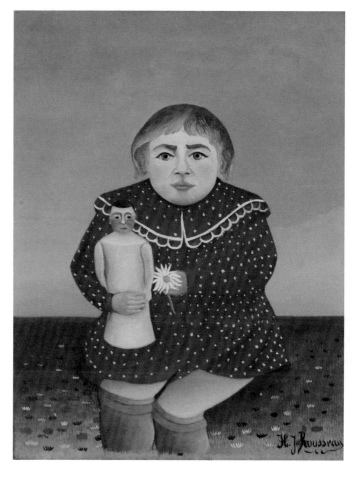

此畫是 19 世紀法國素人畫家盧梭畫兒童肖像作品中很有名的一件。盧梭的畫風充滿了想像力，質樸又純真爛漫，時而透露出一種詭異的詩意情調，風格殊異。

〈拿著洋娃娃的小孩〉構圖為單純的十字形，主題簡潔，畫中女孩雙眉微蹙，面孔認真而稍顯嚴肅，與她右手抱著的洋娃娃的表情頗有幾分神似。畫面的上半是一片空亮遠景，地平線下則是一片向後漸層隱退開滿小花的草地，這更加凸顯了身著暗紅底、白點子童裝的女孩；但她身手的比例與雙腿的姿態又不符合常理，呈現出兒童畫的天真與趣味，這種種反差，倒形成了一股莫名的張力，讓觀者看畫後留有深刻印象，盧梭在藝術上的特色，難有人取代。

PLATE　81

# 克林姆（Gustav Kilmt, 1862-1918）
## 女人三階段

1905 年
油彩畫布
180×180cm
羅馬國立現代美術館

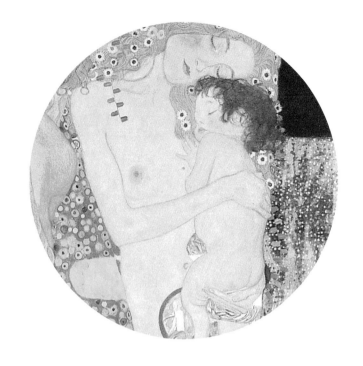

　　1890 年代後期，聲名如日中天的克林姆開始減少公家委託案，轉而潛心探索自己的風格出路，這段探索最後促成了 1898 年第一屆維也納分離派（Vienna Secession）聯展的誕生。這個囊括畫家、建築師、雕塑家等的藝術派別在克林姆的登高一呼下，力求走出歷史主義傳統，開創藝術自由，其主張頗能體現當時世紀之交求新求變的革新精神，而其鋒頭之健，也讓克林姆的名氣更上層樓。

　　克林姆是個愛用金色的畫家，這點從 1898

年的〈雅典娜〉就開始出現的習慣，到了 1900 年以後更是明顯；圓圈、漩渦等裝飾也是他的畫面上屢見不鮮的紋樣，加以象徵的大量運用，都增添了他畫作中絕無僅有的高度抽象性與裝飾性。集結了上述特徵的〈女人三階段〉，畫出女人從兒童、少婦變為老嫗的體態轉變，在色彩繽紛的圖樣包圍下膚色粉嫩的少婦與兒童，對照著退至一邊、以手掩臉的老婦，似乎顯現出了克林姆對女性身為母親角色的重視。

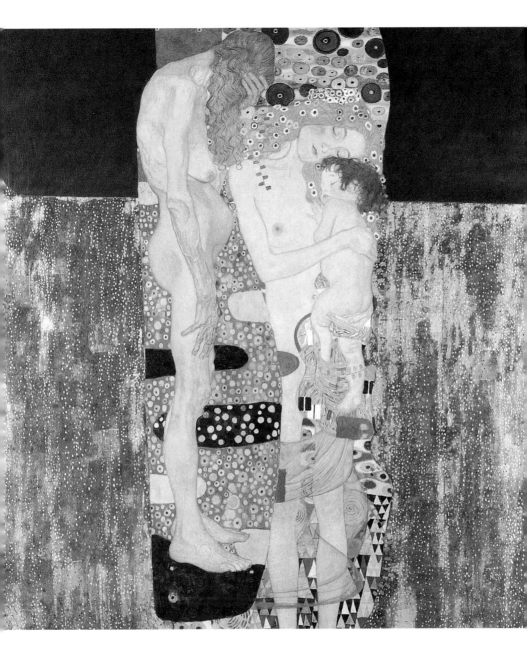

PLATE 82

# 索羅亞〈Joaquin Sorolla, 1863-1923〉
## 在海灘上的孩子們

1910 年　油彩畫布　118×185cm　馬德里普拉多美術館

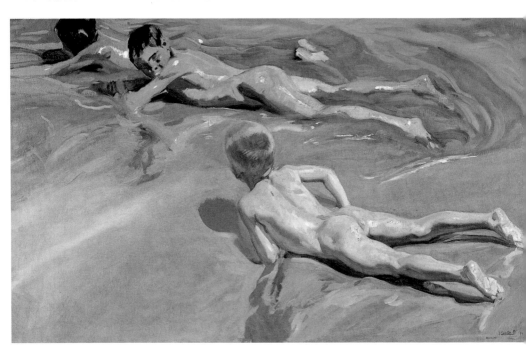

　　索羅亞是 19 世紀西班牙外光派的繪畫巨匠，被譽為「西班牙陽光畫家」。1863 年出生於瓦倫西亞，1881 年赴馬德里，曾留學羅馬，1892年得到全國美展的一等獎章，並赴美國舉行個展，此行圓滿而成功，使他躍上成名畫家之列。

　　〈在海灘上的孩子們〉一畫，是索羅亞以草圖式處理大塊畫布達到頂點的代表傑作。畫家以三個光屁股的男孩在沙灘上戲水的情景入畫，構圖以孩子們橫置、稍微傾斜的身影為重心，與海灘上流動的水紋平行分布，構圖特別而生動；白色的光點閃爍在孩子們的身上，予人一種陽光燦爛的歡悅感覺，並且反映著水與流沙斑斕的天光。此作無論畫皮膚、畫水紋，都呈現了難得一見的質感，宛如天成。

PLATE 83

# 馬列維奇（Казимир Северинович Малевич, 1878-1935）
## 挑水桶的女人與小孩

1912 年
油彩畫布
73×73cm
阿姆斯特丹市立美術館

立體派從法國延燒至整個歐美藝壇的 1910 年代，地處極北的俄羅斯也不甘寂寞，立體－未來派（Cubo-Futurism）、驢尾（Donkey's Tail）、藍騎士（Blue Riders）等前衛藝術運動與團體如雨後春筍般興起，把俄羅斯藝術推上了現代革新之路。身為這其中的要角，馬列維奇於 1915 年以「0.10 展」為名展出三十九件抽象畫作，以佔滿畫面的幾何造形替代具象造形的挑釁姿態，讓他一手創立的至上主義（Suprematism）成了當時最具反叛性、影響也較其他團體為深遠的藝術運動。

此畫作於馬列維奇周旋於當時幾個青年藝團之間，醞釀其美學主張的時期，而從這幅畫中，已可看見馬列維奇逐漸脫離寫實傳統、走向個人感情表達的傾向。畫中簡略的背景、稍顯僵硬而如刀鑿般的人物線條，預示了馬列維奇抽象藝術的發展。

PLATE 84

# 諾爾德
Emil Nolde, 1867-1956

## 聖誕
————

1911-12 年
油彩畫布
100×86cm
賽柏爾諾爾德美術館

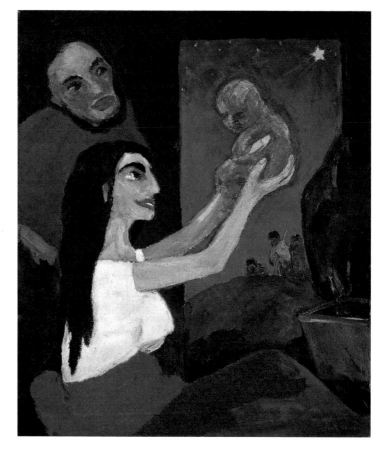

諾爾德為德國橋派（Die Brücke）的成員之一，橋派對自我情感表現的強調不僅貼合了現代人的心靈，也帶動了現代藝術的進展。諾爾德的用色強烈、下筆有力，但有別於表現主義前輩孟克畫中的沉鬱厚重，他的畫明朗舒緩得多，對花和雲影的關注，也使他和其他表現主義畫家顯得不同。

諾爾德從小就愛畫畫，但遲至三十一歲才正式走上藝術之路，在那之前他做過木工學徒、當過繪圖老師，後來靠著學院外的藝術課程一步步扎下繪畫根基。

1910 年代初期，參加過橋派、柏林分離派（Berlin Secession）聚會的諾爾德，已是個小有名氣的畫家，前兩年一場大病給他的體悟，讓他在這幾年作出了許多以聖經故事為本的畫；1911 至 1912 年的冬天，他更著手一項以耶穌生平為主題的大型計畫。〈聖誕〉就是這個名為「基督的一生」的九聯畫中的一幅，描繪聖母瑪利亞高捧著一個粉紅色的嬰孩——即基督的情景，傳統宗教題材碰上表現主義式的激情，為這九聯畫帶來了格外突出的視覺感受。

PLATE 85

**羅蘭珊**（Marie Laurencin, 1883-1956）

## 跳迴旋曲的女孩們　1921年　油彩畫布　73×98cm　私人收藏

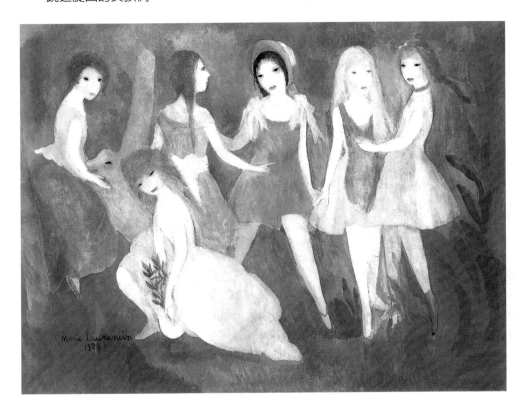

　　瑪莉‧羅蘭珊是法國19-20世紀著名的女畫家，其畫作給人優雅柔媚、詩情畫意，以及充滿女性氣質的視覺感受，她在用色上採取輕柔、甜蜜的中間色調，畫作往往呈現出一種理想化的夢幻之美。

　　羅蘭珊的童年過得抑鬱不順，原因來自於她私生女的出身，但其赤子之心終於軟化了母親對她的仇視心態，也扭轉了自己的命運。日後，

羅蘭珊先朝詩方面發展，再投入到繪畫領域。她選擇的繪畫題材多以年輕女性為主，據說她曾有過一段同性之愛，因而在闡釋繪畫主題方面可能受此影響。此幅〈跳迴旋曲的女孩們〉畫中共有六位女孩，取景安排在樹林之中，女孩們的姿態採取五站立、一蹲跪形式，左邊二女，一人撫摸著小羊，一人手執樹枝，讓人聯想到森林中精靈的舞會。

PLATE 86

## 摩爾

Henry Moore, 1898-1986

## 母與子

———

1924 年
墨、炭筆、畫紙
56.1×37.8 cm
亨利 · 摩爾藝術基金會

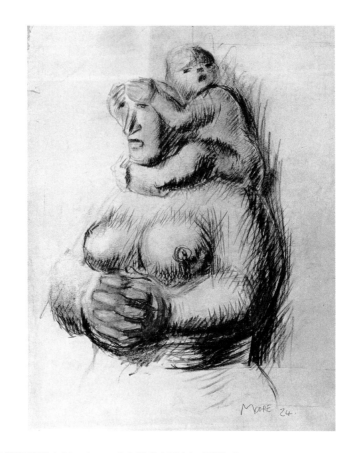

　　亨利·摩爾是 20 世紀的雕塑藝術大師，在許多國家建築或公園裡，都能見到他的巨型人體雕塑，如視他為現代公共藝術的先驅人物也不為過。1948 年他獲得威尼斯雙年展國際雕塑大獎，繼之展覽在世界各地不斷舉行，享有如日中天的聲響與世人的景仰，直到過世。

　　亨利·摩爾的抽象雕塑從自然物及人體生發，充滿內涵、空間魅力與生命的感動。他將雕刻藝術推向前所未有的新境界，並引領出一條創作的新路徑，影響至深。

　　他不僅擅長雕塑，素描也夠精彩；「母與子」向來是他喜愛且一再重複發揮的題材，這件速寫雖是小品，但從其瀟灑線條與渾厚的結構裡，即可見到大藝術家不凡的才華了。畫中孩子騎在母親肩頭，手足環繞著母親的頸與額，母親雄壯的雙臂圍繞住碩大的乳房，十指交握，層層緊扣的肢體，顯示出母親與孩子之間溢於言表的依附之情。

PLATE 87

# 亨利
Robert Henri, 1865-1929

## 史基伯·米克肖像

1924 年
油彩畫布
24×20cm
私人收藏

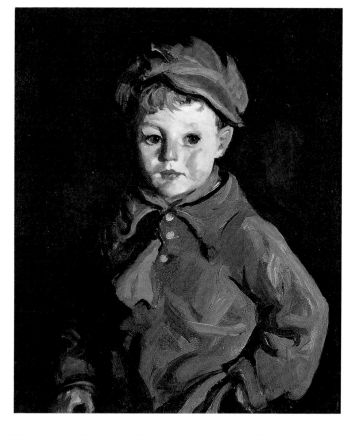

　　羅伯特·亨利對美國的美術教育方面貢獻很大，他從 19 到 20 世紀初葉發展寫實主義繪畫，並主導費城的報紙插畫家集團，接著也指導紐約的報紙插畫集團，可謂是當時美術界中很有影響力的人物之一。出自他門下的畫家有史龍、格萊肯斯、路克斯等人。

　　羅伯特·亨利宣揚的藝術信條是：「以人生作為藝術主題。」人生成為亨利的口頭禪，他所說的人生，意思是畫家不單是要對外在世界忠實記錄，並且要通過繪畫技巧，令他人也感到生存的內在感覺。

　　這幅肖像畫就以自由筆觸描繪一個年幼男童，畫中光和色彩襯托出孩子嬌艷的臉龐，墨綠色衣服與橘紅色領巾的色彩互補，更凸顯出大筆觸的瀟灑。亨利的繪畫不注意物的形狀，較著重光與色的理想表現。

PLATE 88

# 威雅爾 (Édouard Vuillard, 1868-1940)
## 安德烈‧沃爾莫色夫人和她的孩子

1926-27 年
油彩畫布
89.2×116.5cm
倫敦國家畫廊

　　威雅爾是法國那比派的代表畫家。此畫派描繪現實的方法，不喜依中心透視法，而是依照純粹主觀與裝飾性的觀念所帶出來的形式。威雅爾自先知派走到生活美學的見證，尤其對光線的描繪令人激賞，他很能刻畫出平靜、優雅生活中的片刻光景，取得人們的共鳴，因而獲得「親和主義」畫家的封號。

　　這幅〈安德烈‧沃爾莫色夫人和他的孩子〉是描繪起居間裡一家人的活動場景。女主人站在畫面的左方，一手托住臉龐，像是陶醉在琴聲裡；右方則描繪了她四個孩子的日常活動。遠處彈琴的是多明尼克，她身旁站著兒子奧利佛，前方沙發上右邊坐著薩賓，左邊則是女兒黛安，她雙手展開樂譜，家中的愛犬也來湊熱鬧，趴在她腿邊。此畫和樂融融的氣氛使人羨慕，而構圖的聚散有致，畫家對屋內光線的拿捏、家具色調的安排，以及筆觸的靈活運用更見功力，值得細細品賞。

PLATE   89

# 徐悲鴻（1895-1953）

## 睡兒

1928 年　素描　33×48cm

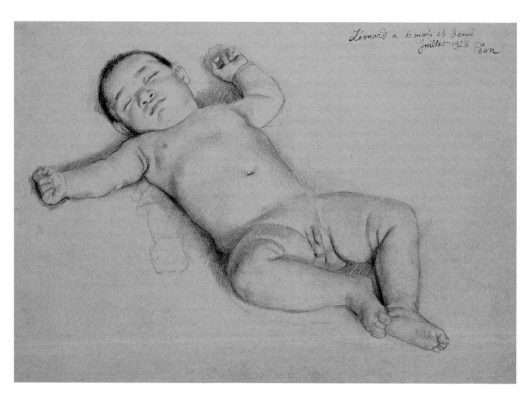

徐悲鴻，為中國傑出畫家，也是一位美術教育家。他自幼承襲家學，研習中國水墨畫，1919 年留學法國，又前往柏林、比利時研習素描和油畫。1927 年返回中國以後，致力於中西藝術文化的開通，對於民國初年中國美術的教育發展有一定的影響與貢獻。

2010 年年底北京秋拍，徐悲鴻的一幅水墨畫〈巴人汲水〉圖以 1.71 億元人民幣成交，刷新了中國繪畫成交的世界紀錄。而徐悲鴻在油畫及素描上的功力也造詣深厚，這幅小品素描正是他 1928 年的作品。畫中熟睡的小兒裸著身體，面容自然而安詳，筆觸也相當輕柔；畫面上雖有更動手臂輪廓線的痕跡，但徐悲鴻的素描優越技巧，是不容置疑的。

PLATE 90

# 卡蘿（Frida Kahlo, 1907-1954）
## 拿著鴨子裝飾品的小女孩

1928 年　油彩畫布

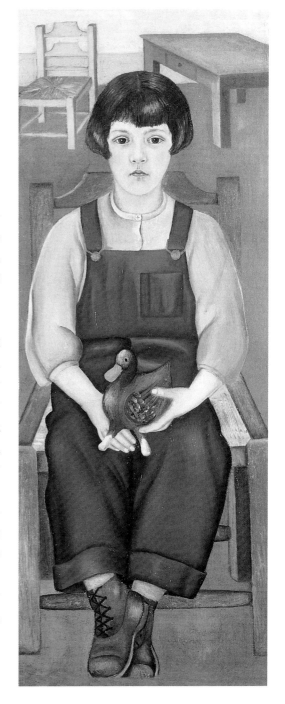

　　「我畫自己，因為我總是孤身一人，而且我是自己最熟悉的題材。」畫作多以自己為主題的卡蘿，可以說是今日墨西哥最知名的畫家。由於幼時罹患小兒麻痺，少女時期又遭遇嚴重車禍，卡蘿一生病痛纏身，四十七歲就離開了人世。由於健康欠佳，卡蘿從小就纏綿病榻，但也因此開啓了她和繪畫的因緣，她畫自己、自己的婚姻、自己的流產、自己的愛慾和喜怒哀樂，種種以自己身為女性的人生經驗為主題的畫作，使她在當時由男性主導的藝壇上別樹一格；而她畫中濃烈的墨西哥當地色彩與民俗文化元素，也使她成為 20 世紀前半期的墨西哥代表畫家。

　　這張畫中穿著連身吊帶褲、手持鴨子裝飾品的少女，雖然和卡蘿本人不甚相像，但仍有論者指出，少女的坐姿與髮型都和卡蘿幼時所拍的一張相片類似。無論如何，對卡蘿來說，畫中濃郁而明亮的色彩所建立的個人風格，可能才是她身為藝術家更重視的地方。

PLATE 91

# 巴爾杜斯（Balthus, 1908-2001）
## 街

---

1933 年
油彩畫布
195×240cm
紐約現代美術館

　　巴爾杜斯是 1930 年代巴黎藝壇上的一個異數，雖然出身於文化家庭，父親是歷史學家，母親是畫家，哥哥則是哲學家，身邊也全是畢卡索、布列東（André Breton）、曼・雷（Man Ray）等當時巴黎藝壇上最前衛的人物，但巴爾杜斯既不立體派也不超現實主義，既不抽象也不表現主義，對時興的現代潮流可說一概免疫的古典作風，以及來自文學與攝影等領域的影響，為他的繪畫烙下了強烈的個人標記。

　　〈街〉是 1934 年巴爾杜斯首場巴黎個展展出的大型畫作，也是他最著名的作品之一，問題出在畫面左方男子騷擾少女的場景上。路上行人來來往往，但包括玩球的小孩在內，每個人似乎都只關心自己的事，對光天化日之下的騷擾不僅漠然以對，甚至連瞥一眼也沒有。雖然巴爾杜斯拒絕對這幅畫作出解釋，但當時的超現實主義藝術家認為，這幅以巴黎波旁堡街（Rue Bourbon-le-Chateau）為場景的畫作畫出了城市人的孤寂與冷漠，後來也將它收入超現實主義刊物《文獻》中。

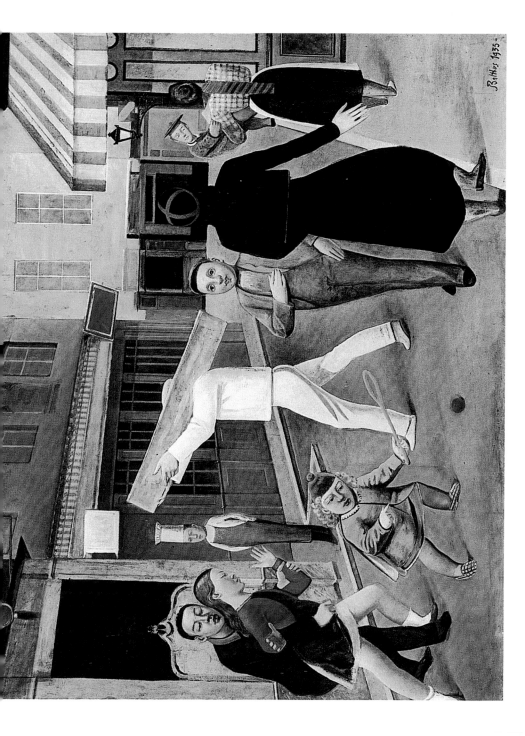

PLATE 92

# 畢卡索 (Pablo Picasso, 1881-1973)
## 抱著布偶的瑪雅

1938 年
油彩畫布
73.5×60cm
巴黎畢卡索美術館

畢卡索是位多情的藝術家，他和多位妻子與情人共生了四個孩子。身為父親，他與兒子曾在看鬥牛的場合裡一起亮相，畢卡索也畫過許多以自己孩子為主題的畫作，但多以變形的樣子呈現。他把物體的形象還元成幾何學的形態，也用這種畫法讓人的臉部正面和側面都呈現在同一畫面上。畢卡索可說是 20 世紀最有名的藝術家。他雖然已經很成功了，但總是不斷的向新的實驗挑戰。他想要改變人們欣賞美的看法，為藝術創作開展出新的思想、新的方向。

1935 年長女瑪雅出生了，之後她與母親經常出現在畢卡索的畫中。此畫就是畫三歲的瑪雅抱著洋娃娃，小女孩穿著可愛的服裝，呈現華麗的氣氛。畢卡索畫抱玩具布偶的瑪雅肖像，一共畫過好幾幅，此為最早的一張。

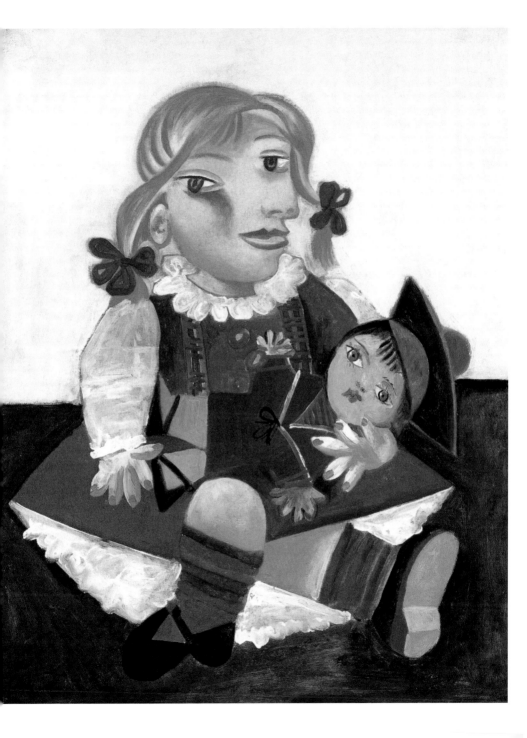

PLATE 93

# 洛克威爾（Norman Rockwell, 1894-1978）
## 出門和回家

1947 年　油彩畫布
41×80cm×2　洛克威爾美術館

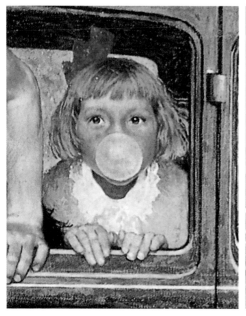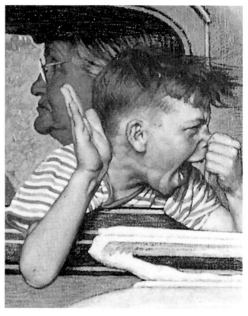

　　洛克威爾筆下的人事物，可說是美國家庭生活的典型寫照，對兒童的描繪尤其出色：滿臉雀斑的孩子們戴著草帽、吹著泡泡糖，在爸媽身邊磨蹭撒嬌、和朋友們打鬧搗蛋、和小狗你追我跑，一幕幕取自生活周遭的景象，精準呈現了 40、50 年代美國小孩淘氣鬼的模樣。

　　洛克威爾以插畫起家，二十歲左右開始為《週六晚報》繪製封面，從此便展開與這本刊物長達四十七年的合作關係，在這些年中，他一共繪製了三百多張封面，由於廣受歡迎，這些生動而淺顯的繪畫也成為他最為人所知的作品。

　　〈出門和回家〉是《週六晚報》1947 年 8 月號的封面圖片，分成兩部分的畫，清楚呈現了一家從老奶奶到狗狗開車出遊和回家的樣子，出門的歡欣鼓舞、歸途的疲憊與滿足，全寫在每張臉上，簡單的對照，卻給予了觀者許多讀畫的樂趣。

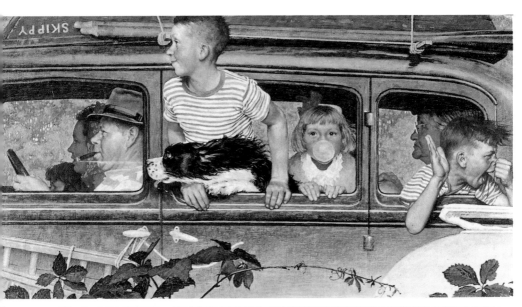

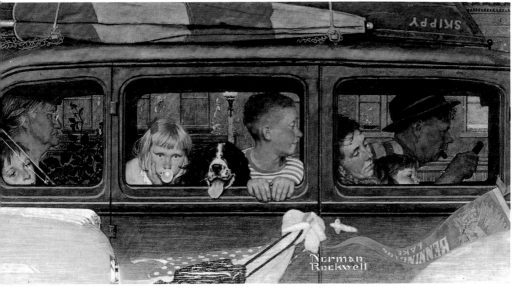

PLATE 94

巴爾杜斯
Balthus, 1908-2001

女孩與貓
———————
1937 年
油彩畫布
88×78cm
私人收藏

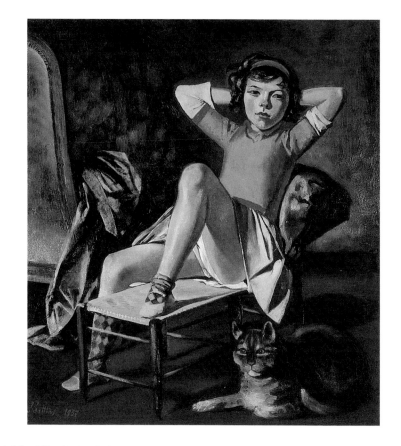

　　雖然畫風不能以前衛看待，但這不代表巴爾杜斯的畫就屬於保守派，從這幅〈女孩與貓〉就可以看出原因為何。畫中女孩不但不像一般肖像畫中的女孩面帶微笑、舉止淑女，雙手背在頭後、面無表情直視觀者的神情，更有一種不良少女般的挑釁姿態；更叫人吃驚的是，她一點也不在乎自己的裙子短到連內褲都露出來了。

　　巴爾杜斯經常描繪富於情色意味的少女像，

這幅僅是其中之一，即使在今日，這些有時連少女私處也大膽暴露出來的畫仍會引起人們的不安，遑論這些畫在當時所引起的喧然大波了。不過巴爾杜斯卻覺得毋需大驚小怪，他不過是坦然畫出少女的情慾罷了。雖然惹人非議，但也許是因為如此，他的畫也很早就打響名號，吸引了一批慧眼獨具的追隨者收藏，知名的法國精神分析家拉岡（Jacques Lacan）據說就是其中之一。

PLATE 95

魏斯（Andrew Wyeth, 1917-2009）

遠方 1952 年 乾筆水彩 34.3×53.5cm 私人收藏

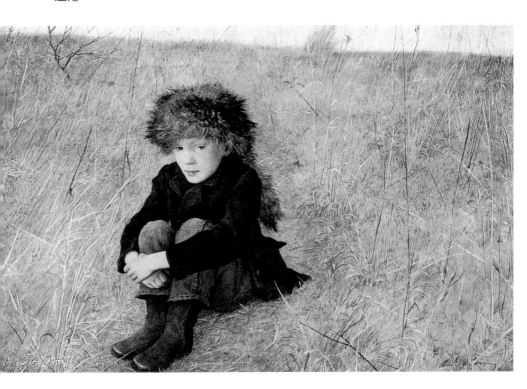

魏斯的畫中經常出現遼闊無垠的草原，而這些草原其實都來自他在美國賓州的家鄉和緬因州的夏屋景色，畫中的人物也多半是他的親友家人，在很大程度上，這些元素就概括了魏斯繪畫中濃厚的地方性特徵。魏斯的家就是他的藝術啟蒙之地，父親的教導、家裡附近的田園景色和自己的讀詩習畫，很早就形成了他融寫實與感情於一體的繪畫基調，二十歲那年他就在紐約舉行了第一場水彩畫展。

〈遠方〉的主角是魏斯的兒子傑米，兒時的傑米因為很喜歡畫中的那頂皮草帽子，所以不管到哪兒都戴著它。魏斯在這裡畫下了傑米自己一個人坐在草地上、若有所思的樣子，男孩身邊蕪雜的黃草，顯示了魏斯精巧而詩情的寫實風格。

PLATE 96

# 席德進（1923-1981）
## 平頭少年

1960 年　油彩畫布　107.5×80cm

台灣畫家中，席德進公開的同性戀身分早已不算祕密，不知道是不是這個緣故，看他畫筆下描繪的男孩，總覺得特別生動有情。

這幅筆觸俐落的白衫平頭男孩，帶著微微憂鬱的表情，長手長腳地斜斜切過全圖，鮮艷、簡素的背景再橫向三分畫面，加上黑線條勾勒出的男孩身體，如此構圖與用色，不難予人印象深刻、強而有力的感受。

四川出身的席德進，先後師事過前輩畫家龐薰琹及林風眠，立志此生都要忠於藝術。之後轉到杭州國立藝專就讀，畢業時成績已達全校之冠。其實，無論水彩、油畫、水墨或是素描、速寫，席德進都相當拿手；不僅如此，他對於寫作、攝影、民俗關懷也都有優越的成績，充分展現出「君子不器」的大氣度。

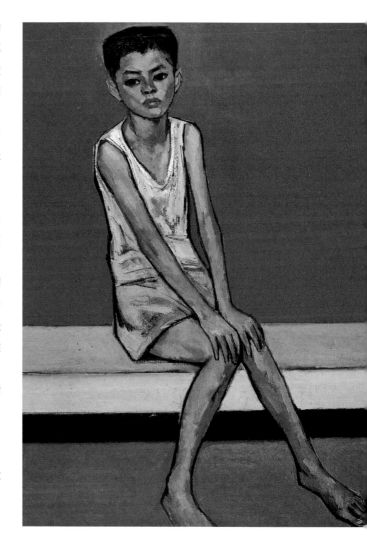

PLATE 97

# 巴達奇尼
César Baldaccini, 1921-1998

## 即興之作

1984 年
青銅、皮革、紙箱
66.5×42×47cm
法國馬賽美術館

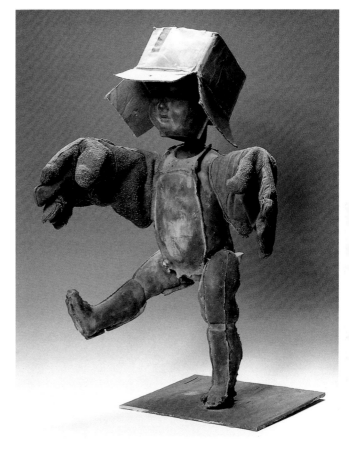

　　法國現代雕塑家巴達奇尼，1921 年出生於馬賽，父母均是義大利托斯卡納人。1960 年巴達奇尼創作了一件用舊汽車相疊壓扁再焊接的作品，在巴黎五月沙龍展出，指引了現代雕刻的新方向，一舉成名。

　　巴達奇尼利用金屬廢棄物所作的雕刻，銜接了傳統與現代間的衝突感，賦予藝術一種新的生命力。法國藝評家雷斯塔尼（Pierre Restany）讚譽他以全面性的方式，結合其感性、時代背景和個人才華，表現了現代雕塑的新意境。

　　〈即興之作〉是巴達奇尼運用青銅做出兒童向前邁步姿勢的作品，孩子雙手戴上超大的皮革手套，頭上罩著一個紙箱當作帽子，這件即興創作，將兒童喜歡借身邊之物當作遊戲的道具，以及嬉鬧走路姿態刻畫得趣味傳神，真不愧為大師的創意佳構。

PLATE 98

# 佛洛依德（Lucian Freud, 1922-）
## 小佛洛依德畫像

1985 年　油彩畫布
17.9×12.1cm　私人收藏

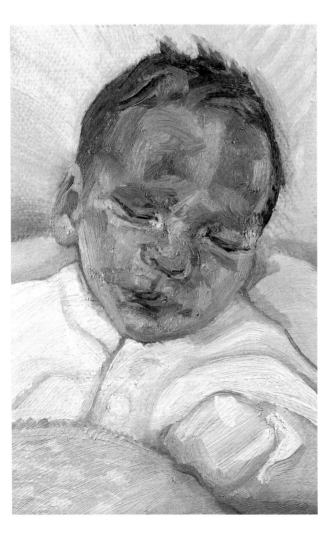

此畫是現今當紅、畫寫實風格的英國大畫家——盧西安・佛洛依德描繪他兒子睡眠時的小像。2008 年時，佛洛依德的一幅〈睡著的公益機構管理人〉油畫，在紐約佳士得拍賣會上以 3360 萬美元成交，締造了當今在世寫實畫家最高的成交價位紀錄。同時，連英國女王伊莉莎白二世也坐下來讓他畫過肖像，可見其國寶級的地位不是浪得虛名。

盧西安・佛洛依德的祖父，就是大名鼎鼎的精神分析學始創人西格蒙・佛洛依德（Sigmund Freud），不知是否因此淵源，盧西安擅長畫的人物肖像裡，所畫對象往往有血有肉、充滿一種藝術的「精力」，令人感到深刻而豐富的精神性。此作從近距離觀察與反方向的厚塗油彩，畫出睡眠中嬰兒最單純的狀態。不過孩子臉上似乎透露出遠超過其年齡的疲憊表情，難道是畫家無意間投射出自己的心靈狀態？

PLATE　99

## 王沂東（1955-）
## 沂蒙娃

1990 年
油彩畫布
65×55cm

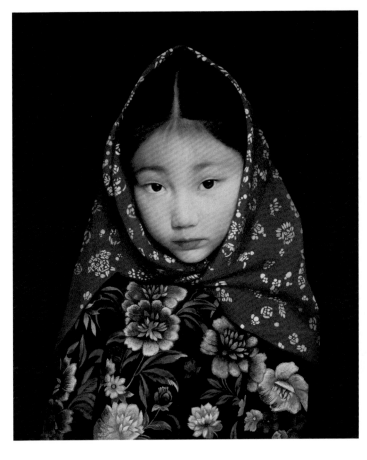

中國當今最具實力的寫實畫家王沂東，自小生長於農村，經歷過文化大革命的磨難，也當過工人。因為他自小喜歡畫畫，先後考進山東藝校及中央美院，接受了正規的美術教育，終於成為中國寫實畫派古典風格的代表人物之一。

其畫作細膩、具感性，又富於民族特色，受到十分注目；而全世界的藝術市場在歷經金融風暴之後，寫實油畫異軍突起、鋒芒四射，王沂東的繪畫很自然成為藏家們追逐的焦點。

此幅〈沂蒙娃〉中的女孩靈秀可人，她凝望的黑瞳、細緻的中分髮線及瀏海，配上包頭的大紅色碎花頭巾，以及洋溢著喜氣歡鬧氣氛的大花朵衣衫，小女孩乖巧的模樣，楚楚惹人憐愛；畫家更以濃黑色作為背景，不加其他任何裝飾，使得畫面焦點集中，呈現淳厚穩定而奪目的光彩。

PLATE 100

# 穆克（Ron Mueck, 1958-）
## 嬰兒頭像

2003 年　矽膠、玻璃纖維、其他混合媒材　254×219×238cm　加拿大國家藝廊

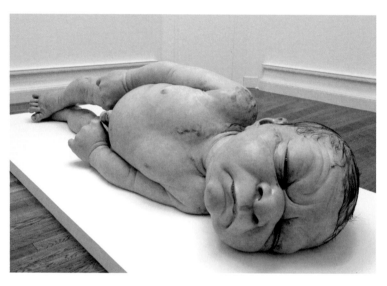

穆克　一個女孩
2006 年
壓克力、聚烯樹脂、
玻璃纖維
110.5×134.5×501cm
加拿大國家藝廊

　　命運之神的牽引，讓榮・穆克躍上當今世界著名雕刻家的舞台。出生於澳洲墨爾本的他，職業是從事模型製作，1990 年代後為了營生，開始製作完全擬真的物品，以供商業攝影之用。沒想到卻被英國藝術大藏家沙奇（Charles Saatchi）發掘，邀請他做了〈長眠的父親〉一件作品參加「聳動」（Sensation）巡迴展，一砲而紅；接著又參加第 49 屆威尼斯雙年展，更受矚目，自此奠定了榮・穆克在國際藝壇的地位。

　　榮・穆克利用矽膠和玻璃纖維，創作出一系列等比例縮放大小的人體雕塑，從近距離觀賞跟真人完全一樣，甚至可以見到逼真的血管跟毛孔，令人歎為觀止。以這兩件作品來說，即使看一眼圖像，都能挑動觀者的情緒，打破以往人們對藝術型式的印象。在榮・穆克藝術的領域裡，帶給觀眾的就是這種既逼真、其實虛假的撞擊力量。

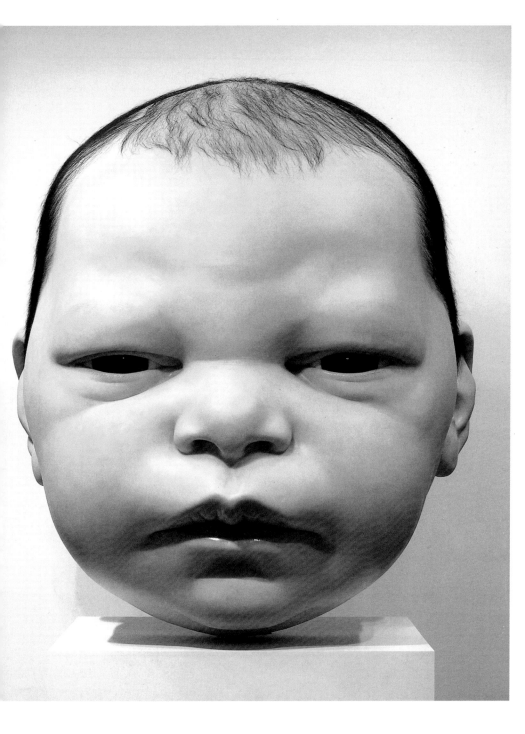

國家圖書館出版品預行編目資料

名畫饗宴100——藝術中的孩子
藝術家出版社／主編
王庭玫、謝汝萱／撰著 .-- 初版 .
-- 臺北市：藝術家，2011.05
144 面；15.3×19.5 公分 .--

ISBN 978-986-282-022-3（平裝）

1.人物畫　2.畫論

947.2　　　　　　100008289

## 名畫饗宴100 藝術中的孩子

藝術家出版社／主編
王庭玫、謝汝萱／撰著

| | | |
|---|---|---|
| 發 行 人 | 何政廣 | |
| 主　　編 | 王庭玫 | |
| 編　　輯 | 謝汝萱 | |
| 美　　編 | 張紓嘉 | |
| 出 版 者 | 藝術家出版社 | |
| | 台北市重慶南路一段147號6樓 | |
| | TEL：(02) 2371-9692～3 | |
| | FAX：(02) 2331-7096 | |
| 郵政劃撥 | 01044798 藝術家雜誌社帳戶 | |
| 總 經 銷 | 時報文化出版企業股份有限公司 | |
| | 新北市中和區連城路134巷16號 | |
| | TEL：(02) 2306-6842 | |
| 南區代理 | 台南市西門路一段223巷10弄26號 | |
| | TEL：(06) 261-7268 | |
| | FAX：(06) 263-7698 | |
| 製版印刷 | 新豪華彩色製版印刷股份有限公司 | |
| 初　　版 | 2011年 5月 | |
| 定　　價 | 新台幣280元 | |
| I S B N | 978-986-282-022-3 | |

法律顧問　蕭雄淋

版權所有‧不准翻印
行政院新聞局出版事業登記證局版台業字第1749號